华夏万卷

传世碑帖高清原色放大对照本 华夏万卷 编

赵孟頫小楷道德经

CNS PUBLISHING & MEDIA 湖南美术出版社

全国百佳图书出版单位

·长沙·

图书在版编目（CIP）数据

赵孟頫小楷道德经 / 华夏万卷编 . — 长沙：湖南
美术出版社，2024.4
（传世碑帖高清原色放大对照本）
ISBN 978-7-5746-0209-0

Ⅰ . ①赵… Ⅱ . ①华… Ⅲ . ①楷书–碑帖–中国–元
代 Ⅳ . ①J292.25

中国国家版本馆CIP数据核字（2023）第186861号

ZHAO MENGFU XIAOKAI DAODE JING
赵 孟 頫 小 楷 道 德 经
（传世碑帖高清原色放大对照本）

出 版 人：黄　啸
编　　者：华夏万卷
责任编辑：邹方斌　彭　英
责任校对：黎津言
装帧设计：华夏万卷
出版发行：湖南美术出版社
　　　　　（长沙市东二环一段622号）
印　　刷：成都华方包装有限公司
开　　本：880mm×1230mm　1/16
印　　张：6
版　　次：2024年4月第1版
印　　次：2024年4月第1次印刷
定　　价：25.00元

邮购联系：028-85973057　　邮编：610000
网　　址：http://www.scwj.net
电子邮箱：contact@scwj.net
如有倒装、破损、少页等印装质量问题，请与印刷厂联系斟换。
联系电话：028-85939803

赵孟頫（1254—1322），字子昂，号松雪道人，又号水精宫道人，湖州（今属浙江）人，谥"文敏"，故世人称其"赵文敏"。赵孟頫乃宋太祖后裔，宋亡后，归乡闲居，后来奉元世祖征召，入仕元朝，官至翰林学士承旨、荣禄大夫，官居从一品。他是元代杰出的书画家、"复古"书风的倡导者。

《元史》云："孟頫篆籀、分隶、真、行、草无不冠绝古今，遂以书名天下。"赵孟頫书法技艺高超，取法晋唐诸家，尤擅楷书，与欧阳询、颜真卿、柳公权合称"楷书四大家"。赵孟頫行书深入右军堂奥，风神雅致，潇洒流美；楷书融唐铸晋，既端庄朴实，又流畅婉丽，形成独特的体势，获"赵体"之称。其小楷承晋唐先贤衣钵，俊秀妍美，空灵圆融。元鲜于枢云："子昂篆、隶、楷、行、草为当代第一，小楷又为子昂诸书第一。"

赵孟頫小楷《道德经》，纸本，书于延祐三年（1316），赵时年63岁。小楷《道德经》全卷长达五千余言，字体工整秀丽，结体严谨，笔法稳健，独具风格，堪称其小楷书之精品。

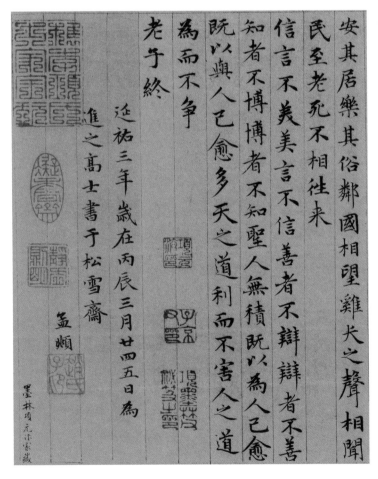

赵孟頫《道德经》局部

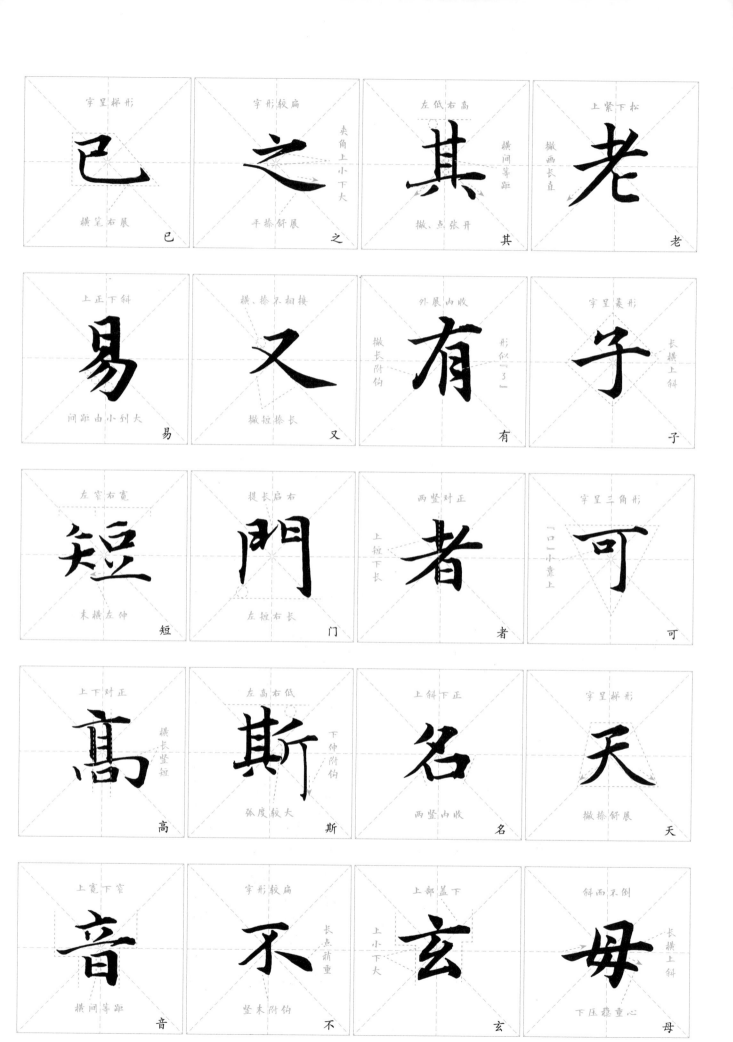

字呈梯形 已 横笔右展 已	字形较扁 夹角上小下大 之 平捺舒展 之	左低右高 横间等距 其 撇、点张开 其	上紧下松 撇画长直 老 老
上正下斜 易 间距由小到大 易	横、捺末相接 又 撇短捺长 又	外展内收 形似『了』 有 撇长附钩 有	字呈菱形 子 长横上斜 子
左窄右宽 短 末横左伸 短	提长启右 門 左短右长 门	两竖对正 上短下长 者 者	字呈三角形 『口』小靠上 可 可
上下对正 高 横长竖短 高	左高右低 斯 下伸附钩 弧度较大 斯	上斜下正 名 两竖内收 名	字呈梯形 天 撇捺舒展 天
上宽下窄 音 横间等距 音	字形较扁 不 长点稍重 竖末附钩 不	上部盖下 上小下大 玄 下压稳重心 玄	斜而不倒 长横上斜 母 下压稳重心 母

老子

道可道非常道名可名非常名無名天地之始

有名萬物之母常無欲以觀其妙常有欲以觀

其徼此兩者同出而異名同謂之玄玄之又玄眾

妙之門

天下皆知美之為美斯惡已皆知善之為善斯不

善已故有無之相生難易之相成長短之相形高

下之相傾音聲之相和前後之相隨是以聖人處

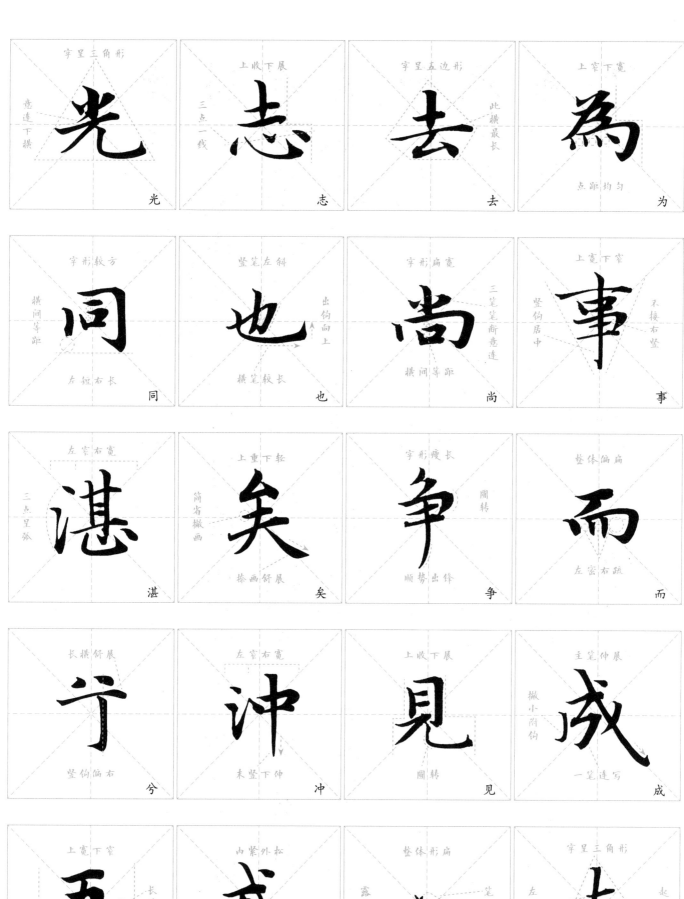

字呈三角形 意连下横 **光** 光	上收下展 三点一线 **志** 志	字呈左边形 此横最长 **去** 去	上窄下宽 点距均匀 **為** 为
字形较方 横间等距 左短右长 **同** 同	竖笔左斜 出钩向上 横笔较长 **也** 也	字形扁宽 三笔笔断意连 横间等距 **尚** 尚	上宽下窄 竖钩居中 不接右竖 **事** 事
左窄右宽 三点呈弧 **湛** 湛	上重下轻 简省撇画 捺画舒展 **矣** 矣	字形瘦长 圆转 顺势出锋 **争** 争	整体偏扁 左窄右疏 **而** 而
长横舒展 竖钩偏右 **丁** 丁	左窄右宽 末竖下伸 **冲** 冲	上收下展 圆转 **見** 见	主笔伸展 撇小简钩 一笔连写 **成** 成
上宽下窄 长横舒展 **吾** 吾	内紧外松 斜钩伸展 **或** 或	整体形扁 露锋起笔 笔断意连 **心** 心	字呈三角形 起笔较轻 左缩右伸 **夫** 夫

无为之事，行不言之教，万物作而不辞，生而不有，为而不恃，功成不居。夫唯不居，是以不去。不尚贤，使民不争；不贵难得之货，使民不为盗；不见可欲，使心不乱。是以圣人之治也，虚其心，实其腹，弱其志，强其骨。常使民无知无欲，使夫知者不敢为也。为无为，则无不治矣。

道冲而用之或不盈，渊乎似万物之宗。挫其锐，解其纷，和其光，同其尘。湛兮似若存，吾不知

無為之事行不言之教萬物作而不辭生而不有為而不恃功成不居夫唯不居是以不去不尚賢使民不爭不貴難得之貨使民不為盜不見可欲使心不亂是以聖人之治也虛其心實其腹弱其志強其骨常使民無知無欲使夫知者不敢為也為無為則無不治矣道沖而用之或不盈渊乎似萬物之宗挫其銳解其紛和其光同其塵湛兮似若存吾不知

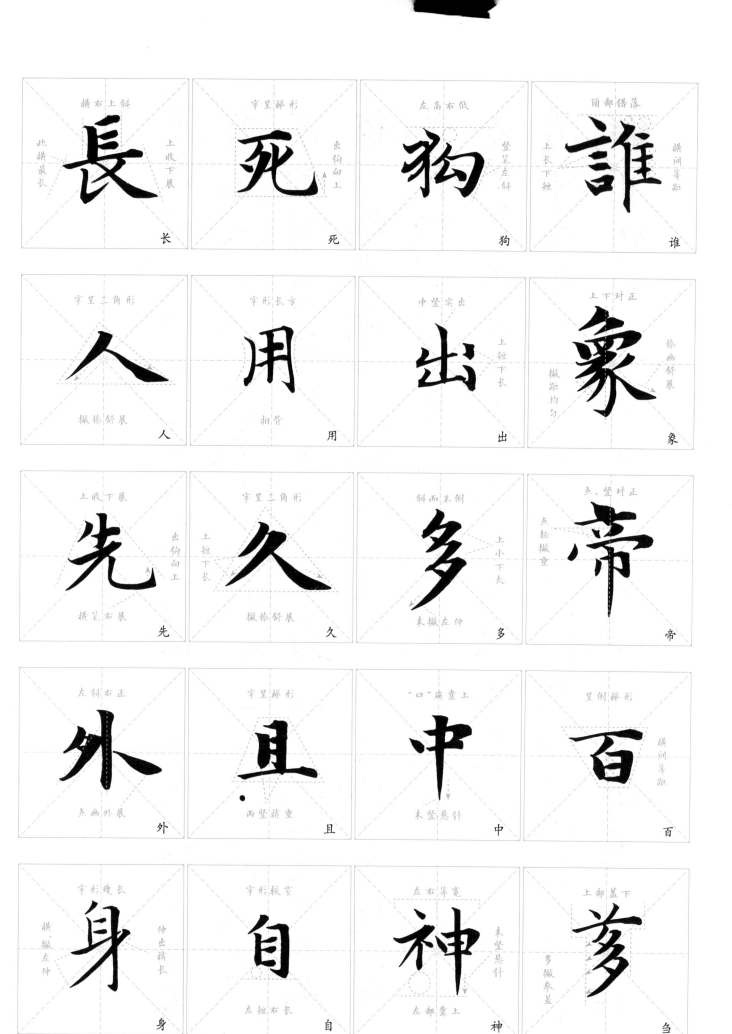

长　死　狗　谁

人　用　出　象

先　久　多　帝

外　且　中　百

身　自　神　彡

其誰之子象帝之先

天地不仁以萬物為芻狗聖人不仁以百姓為芻

狗天地之間其猶橐籥乎虛而不屈動而愈

出多言數窮不如守中

谷神不死是謂玄牝玄牝之門是謂天地根

緜緜若存用之不勤

天長地久天地所以能長且久者以其不自生故

能長生是以聖人後其身而身先外其身而身

其谁之子，象帝之先。 天地不仁，以万物为刍狗；圣人不仁，以百姓为刍狗。 天地之间，其犹橐籥乎？虚而不屈，动而愈出。 多言数穷，不如守中。 谷神不死，是谓玄牝，玄牝之门，是谓天地根。 绵绵若存，用之不勤。 天长地久。 天地所以能长且久者，以其不自生，故能长生。 是以圣人后其身而身先，外其身而身

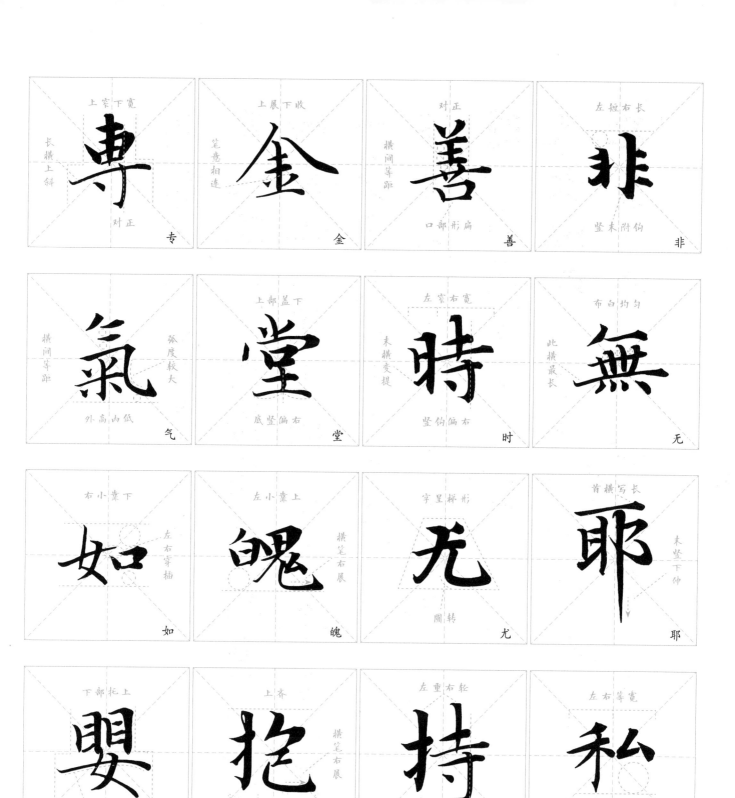

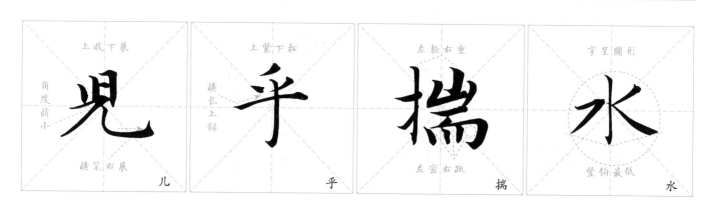

专	金	善	非
气	堂	时	无
如	魄	尤	耶
婴	抱	持	私
儿	乎	揣	水

存。非以其无私耶？故能成其私。上善若水。水善利万物而不争，处众人之所恶，故几於道。居善地，心善渊，与善人（仁）言善信，政善治，事善能，动善时。夫惟不争，故无尤矣。持而盈之，不如其已；揣而锐（之）不可长保。金玉满堂，莫之能守。富贵而骄，自遗其咎。功成名遂身退，天之道。

载营魄抱一，能无离乎？专气致柔，能如婴儿

存非以其無私耶 故能成其私
上善若水水善利萬物而不爭處眾人之所
惡故幾於道居善地心善淵與善人言善信
政善治事善能動善時夫惟不爭故無尤矣
持而盈之不如其已揣而銳不可長保金玉滿
堂莫之能守富貴而驕自遺其咎切成名逐
身退天之道
載營魄抱一能無離乎專氣致柔能如嬰兒

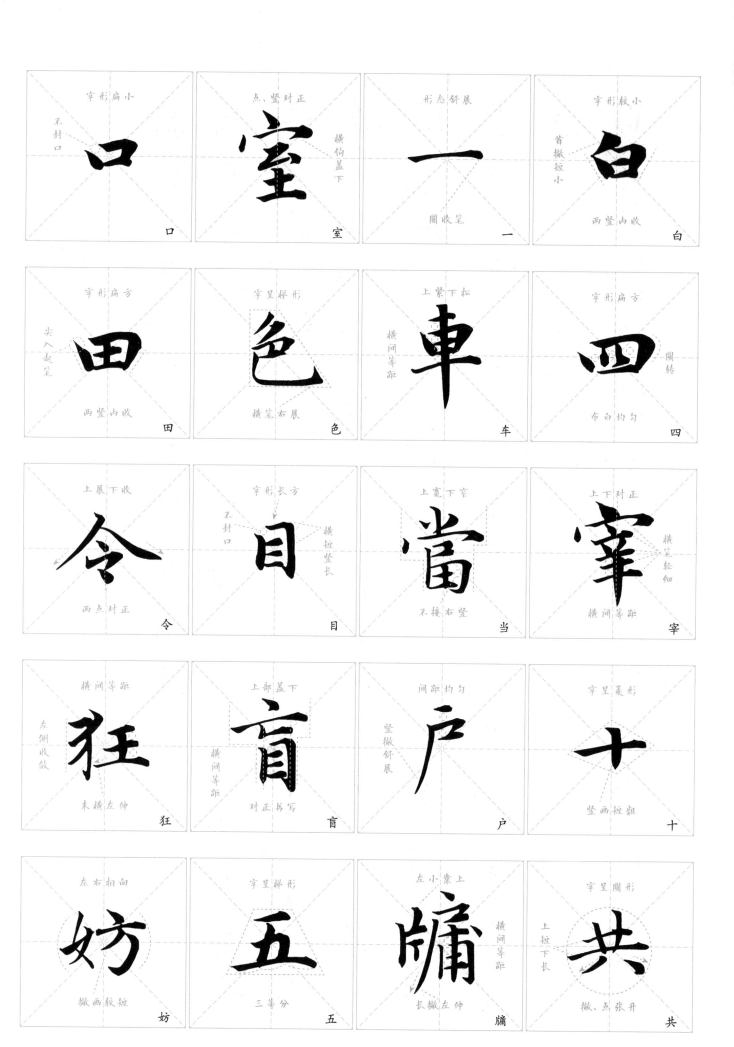

字形扁小 不封口 口	点、竖对正 横钩盖下 圆收笔 室	形态舒展 圆收笔 一	字形较小 首撇短小 两竖内收 白
字形扁方 尖入起笔 两竖内收 田	字呈梯形 横笔右展 色	上紧下松 横间等距 车	字形扁方 圆转 布白均匀 四
上展下收 两点对正 令	字形长方 不封口 横短竖长 目	上宽下窄 不接右竖 当	上下对正 横笔轻细 横间等距 宰
横间等距 左侧收敛 末横左仲 狂	上部盖下 横间等距 对正书写 盲	间距均匀 竖撇舒展 户	字呈菱形 竖画短粗 十
左右相向 撇画较短 妨	字呈梯形 三等分 五	左小靠上 横间等距 长撇左仲 牖	字呈圆形 上短下长 撇、点张开 共

10

用。五色令人目盲，五音令人耳聋，五味令人口爽，驰骋田猎令人心发狂，难得之货令人行妨。是

乎？涤除玄览，能无疵乎？爱民治国，能无为乎？天门开阖，能无雌乎？明白四达，能无知乎？生之、畜之，生而不有，为而不恃，长而不宰，是谓玄德。三十辐共一毂，当其无，有车之用。埏埴以为器，当其无，有器之用。凿户牖以为室，当其无，有室之用。故有之以为利，无之以为用。

乎滌除玄覽能無疵乎愛民治國能無為乎

天門開闔能無雌乎明白四達能無知乎生之

畜之生而不有為而不恃長而不宰是謂玄德

三十輻共一轂當其無有車之用埏埴以為器

當其無有器之用鑿戶牖以為室當其無有

室之用故有之以為利無之以為用

五色令人目盲五音令人耳聾五味令人口爽

馳騁田獵令人心發狂難得之貨令人行妨是

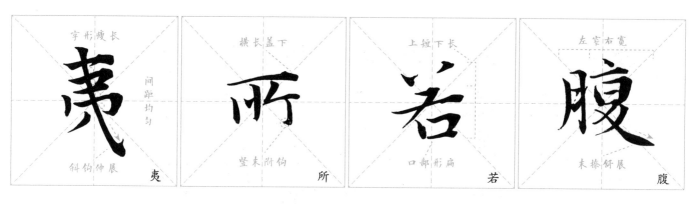

字形瘦长 间距均匀 斜钩伸展 夷

横长盖下 竖末附钩 所

上短下长 口部形扁 若

左窄右宽 末捺斜展 腹

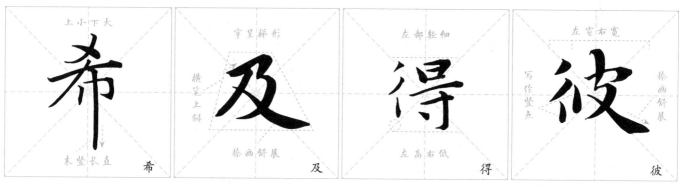

上小下大 末竖长直 希

字呈梯形 横笔上斜 捺画舒展 及

左部轻细 左高右低 得

左窄右宽 写作竖点 捺画斜展 彼

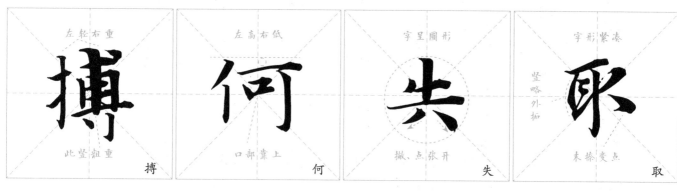

左轻右重 此竖粗重 搏

左高右低 口部靠上 何

字呈圆形 撇、点张开 失

字形紧凑 竖略外拓 末捺变点 取

字形扁小 尖入起笔 撇居正中 曰

内收外展 撇高捺低 爱

字呈三角形 撇捺斜展 大

高低错落 笔断意连 先写长横 此

左右等宽 左小右大 诘

左部右齐 横间等距 出钩向上 托

上窄下宽 心部偏右 患

横短撇长 横长外展 辱

12

以圣人为腹不为目，故去彼取此。宠辱若惊，贵大患若身。何谓（宠）辱（若惊）？宠为下，得之若惊，失之若惊，是谓宠辱若惊。何谓贵大患若身？吾所以有大患者，为吾有身，及吾无身，吾有何患？故贵以身为天下，若可寄天下﹔爱以身为天下，若可托天下。视之不见名曰夷，听之不闻名曰希，搏之不得名曰微。此三者不可致诘，故混而为一。其上不

以聖人為腹不為目故去彼取此
寵辱若驚貴大患若身何謂辱寵為下得
之若驚失之若驚是謂寵辱若驚何謂貴大
患若身吾所以有大患者為吾有身及吾無身
吾有何患故貴以身為天下若可託天下
身為天下若可託天下
視之不見名曰夷聽之不聞名曰希搏之不得
名曰微此三者不可致詰故混而為一其上不

左窄右宽　换
撇收捺展

内高外低　通
一波三折　布白均匀

撇捺盖下　今
上下对正

左低右高　状
先竖后点　撇收捺展

左小居下　冰
提画穿插　撇轻捺重

左窄右宽　深
牵丝相连

左高右低　纪
横笔右展

心部偏右　忽
底部稍平

左高右低　敦
撇收捺展　左部右齐

上展下收　冬
上下对正

上大下小　古
口部形扁

布白疏朗　迎
一波三折

左窄右宽　浊
虫部靠左

左短右长　涉
三点呈弧　上下对正

左长右短　士
字呈梯边形

上展下收　首
右竖稍长

左部靠上　静
圆转

中竖最短　川
长直附钩

左右相向　妙
撇长左伸

左轻右重　后
撇高捺低

14

皦其下不眛繩繩兮不可名復歸於無物是謂

無狀之狀無物之象是謂忽恍迎之不見其

首隨之不見其後執古之道以御今之有能知

古始是謂道紀

古之善為士者微妙玄通深不可識夫惟不可

識故強為之容儼兮若冬涉川猶兮若畏四

鄰儼兮其若容渙兮若冰將釋敦兮其若

樸曠兮其若谷渾兮其若濁孰能濁以靜

字呈三角形 | 中间凸出 | 字呈梯形 | 用笔较轻
撇捺舒展 | 先写撇、点 | 笔断意连 | 三点呈弧
太 | 两竖内收 | 并 | 此横左伸
　 | 凶 | 　 | 清

起笔最高 | 整字扁小 | 上窄下宽 | 右部靠下
撇高捺低 | 撇点收敛 | 此横最长 | 用笔较重
次 | 笔画厚重 | 芸 | 收缩避让
　 | 公 | 　 | 动

左右等高 | 字呈梯形 | 上展下收 | 上齐
上斜 | 横轻竖重 | 中横最短 | 左小右大
侮 | 王 | 各 | 徐
下压 | 　 | 口部形扁 | 　

字形扁宽 | 斜而不倒 | 撇捺盖下 | 上短下长
基本对齐 | 横间等距 | 末竖下伸 | 横间等距
功 | 乃 | 命 | 笃
左轻右重 | 厚重饱满 | 　 | 　

内高外低 | 左窄右宽 | 上窄下宽 | 上短下长
起笔轻细 | 三点呈弧 | 长横托上 | 长横托上
遂 | 没 | 妄 | 万
　 | 撇短捺长 | 　 | 左紧右松

之徐清？孰能安以动之徐生？保此道者不欲盈，夫惟不盈，故能弊不新成。致虚极，守静笃，万物并作，吾以观其复。夫物芸芸，各归其根。归根曰静，静曰复命。复命曰常，知常曰明，不知常，妄作，凶。知常容，容乃公，公乃王，王乃天，天乃道，道乃久，没身不殆。太上，下知有之。其次，亲之誉之。其次，畏之侮之。故信不足，焉有不信。犹兮其贵言。功成事遂，百

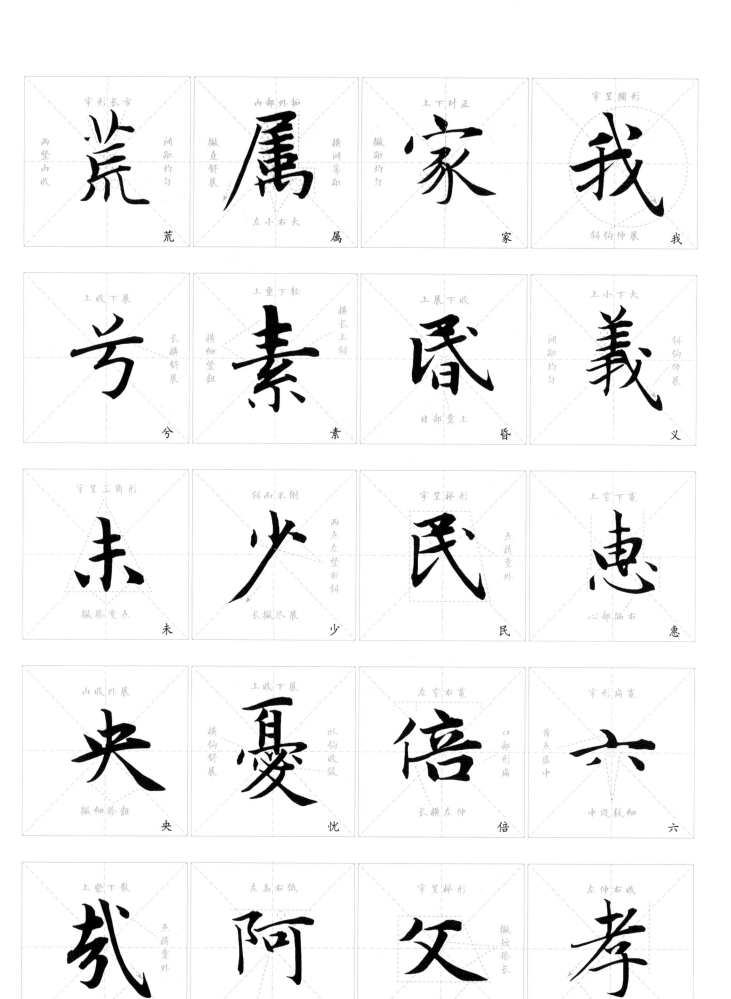

姓皆謂我自然

大道癈有仁義智惠出有大偽六親不和有

孝慈國家昏乱有忠臣

絕聖棄智民利百倍絕仁棄義民復孝慈

絕巧棄利盜賊無有此三者以為文不足故

令有所屬見素抱樸少私寡欲

絕學無憂唯之與阿相去幾何善之與惡相

去何若人之所畏不可不畏荒兮其未央哉眾

姓皆谓我自然。大道废，有仁义；智惠（慧）出，有大伪；六亲不和，有孝慈；国家昏乱，有忠臣。绝圣弃智，民利百倍；绝仁弃义，民复孝慈；绝巧弃利，盗贼无有。此三者，以为文不足，故令有所属，见素抱朴，少私寡欲。绝学无忧。唯之与阿，相去几何？善之与恶，相去何若？人之所畏，不可不畏。荒兮其未央哉！众

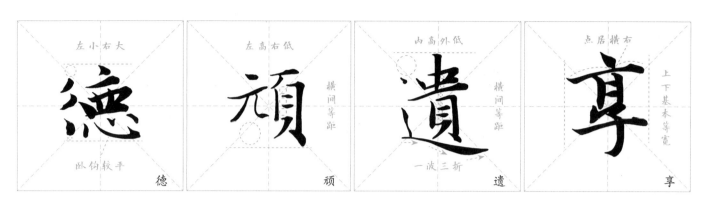

左小右大　德　卧钩较平
左高右低　顽　横间等距
内高外低　遗　横间等距 一波三折
点居横右　享　上下基本等宽

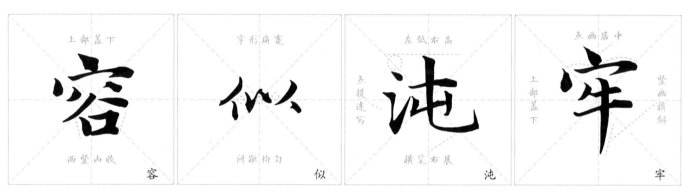

上部盖下　容　两竖内收
字形扁宽　似　间距均匀
左低右高　沌　点提连写 横笔右展
点画居中　牢　竖画稍斜 上部盖下

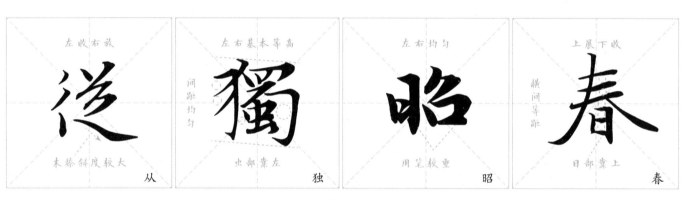

左收右放　从　末捺斜度较大
左右基本等高　独　间距均匀 虫部靠左
左右均匀　昭　用笔较重
上展下收　春　横间等距 日部靠上

左窄右宽　恍　竖画直挺 横、撇连写
字呈梯形　异　横间等距 此横最长
点、竖对正　察　横笔轻细 撇收捺展
字形扁宽　泊　两竖内收

上宽下窄　窈　幺部靠左 力部靠右
字形收敛　求　横向起笔
左小靠上　澹　长点下压 长撇左仲
左收让右　孩　末点厚重

20

人熙熙，如享太牢，如登春台。我独泊兮其未兆，若婴儿之未孩。乘乘兮若无所归。众人皆有余，我独若遗。我愚人之心也哉！沌沌兮！俗人昭昭，我独若昏；俗人察察，我独闷闷。澹兮其若海，飂兮似无所止。众人皆有以，我独顽似鄙。我独异于人，而贵求食于母。孔德之容，惟道是从。道之为物，惟恍惟忽（惚）。忽（惚）兮恍，其中有象；恍兮忽（惚），其中有物。窈兮

人熙々如享太牢如登春臺我獨泊兮其未兆

若嬰児之未孩乘乘兮若無所歸眾人皆有

餘我獨若遺我愚人之心也哉沌沌兮俗人昭

昭我獨若昏俗人察察我獨悶悶澹兮其

若海飂兮似無所止眾人皆有以我獨頑似鄙

我獨異於人而貴求食於母

孔德之容惟道是從道之為物惟恍惟忽

忽兮恍其中有象恍兮忽其中有物窈兮

左正右斜 点稍靠外 伐

左右穿插 末竖下伸 左高右低 新

右小下落 左伸右收 知

两点对正 中间窄上下宽 日部较扁 冥

上齐 间距均匀 谓

左收右伸 "心"小靠上 惑

左长右短 横间等距 甫

左低右高 间距均匀 精

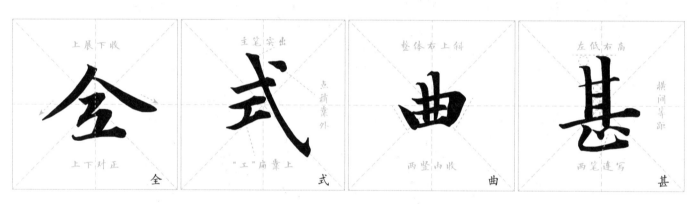

上展下收 上下对正 全

主笔突出 点稍靠外 "工"扁靠上 式

整体右上斜 两竖内收 曲

左低右高 横间等距 两笔连写 甚

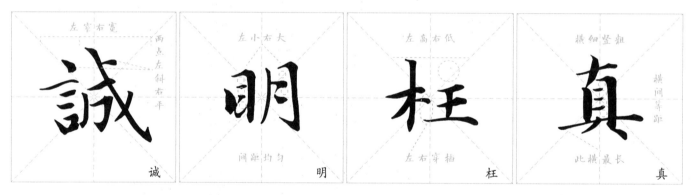

左窄右宽 两点左斜右平 间距均匀 诚

左小右大 间距均匀 明

左高右低 左右穿插 枉

横细竖粗 横间等距 此横最长 真

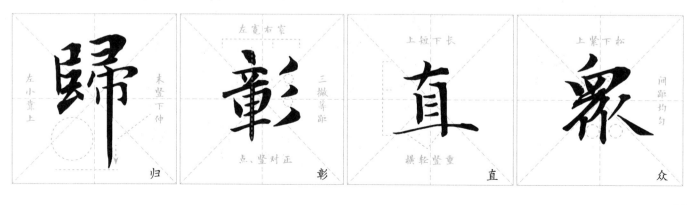

左小靠上 末竖下伸 归

左宽右窄 三撇等距 点、竖对正 彰

上短下长 撇轻竖重 直

上紧下松 间距均匀 众

冥兮其中有精其精甚真其中有信自古

及今其名不去以閲衆甫吾何以知衆甫之

然哉以此

曲則全枉則直窪則盈弊則新少則得多

則惑是以聖人抱一為天下式不自見故明不

自是故彰不自伐故有切不自矜故長夫惟

不爭故天下莫能與之爭古之所謂曲則全

者豈虛言哉故誠全而歸之

冥兮，其中有精；其精甚真，其中有信。自古及今，其名不去，以阅众甫。吾何以知众甫之然哉？以此。曲则全，枉则直，洼则盈，弊则新，少则得，多则惑。是以圣人抱一，为天下式。不自见故明，不自是故彰，不自伐故有功，不自矜故长。夫惟不争，故天下莫能与之争。古之所谓曲则全者，岂虚言哉！故诚全而归之。

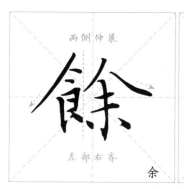

两侧伸展 · 左部右齐 · 餘 · 余

上窄下宽 · 四点均匀 · 焉

字形扁宽 · 两竖内收 · 四点各异 · 雨

右部靠下 · 间距均匀 · 左右穿插 · 飘

上展下收 · 上下对正 · 食

左低右高 · 撇高捺低 · 跋

字形较小 · 不接右竖 · 左短右长 · 日

左右相背 · 山勿下抝 · 风

上下穿插 · 左仲让右 · 赘

字呈三角形 · 笔断意连 · 立

左小靠下 · 长撇左仲 · 况

左右穿插 · 上下对正 · 三点均匀 · 终

上窄下宽 · 三点呈弧 · 底部偏右 · 恶

左部靠上 · 点稍靠外 · 跨

左右等宽 · 左仲右收 · 两点连写 · 於

左右均匀 · 上下对正 · 两笔连写 · 朝

横钩上斜 · 不接 · 末捺仲展 · 处

字形扁宽 · 撇收捺展 · 矜

字形扁宽 · 横长盖下 · 首点居中 · 亦

左窄右宽 · 横间等距 · 骤

24

希言自然。飄風不終朝，驟雨不終日。孰為此者？天地。天地尚不能久，而況於人乎？故從事於道者，道者同於道，德者同於德，失者同於失。同於道者，道亦得之；同於德者，德亦得之；同於失者，失亦得之。信不足焉，有不信焉。跂者不立，跨者不行，自見者不明，自是者不彰，自伐者无功，自矜者不长。其於道也，曰余食贅行。物或恶之，故有道者不处也。

希言自然飄風不終朝驟雨不終日孰為此者天地尚不能久而況於人乎故從事於道者道者同於道德者同於德失者同於失者失亦得之信不足焉有不信焉跂者不立跨者不行自見者不明自是者不彰自伐者無功自矜者不長其於道也曰餘食贅行物或惡之故有道者不處也

有物混成先天地生寂兮寮兮獨立而不改

周行而不殆可以為天下母吾不知其名字之

曰道強為之名曰大大曰逝逝曰遠遠曰返故

道大天大地大王亦大域中有四大而王居

其一焉人法地地法天天法道道法自然

重為輕根靜為躁君是以君子終日行不離

輜重離有榮觀燕處超然奈何萬乘之主

而以身輕天下輕則失臣躁則失君

有物混成，先天地生，寂兮寥兮，独立而不改，周行而不殆，可以为天下母。吾不知其名，字之曰道，强为之名曰大。大曰逝，逝曰远，远曰返。故道大，天大，地大，王亦大。域中有四大，而王居其一焉。人法地，地法天，天法道，道法自然。重为轻根，静为躁君，是以君子终日行不离辎重。虽有荣观，燕处超然，奈何万乘之主，而以身轻天下？轻则失臣，躁则失君。

27

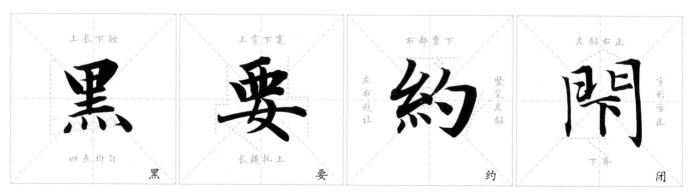

善行无辙迹，善言无瑕谪，善计不用筹策，善闭无关楗而不可开，善结无绳约而不可解。是以圣人常善救人，故无弃人；常善救物，故无弃物，是谓袭明。故善人，不善人之师；不善人，善人之资。不贵其师，不爱其资，虽智大迷，是谓要妙。知其雄，守其雌，为天下谿。为天下谿，常德不离，复归于婴儿。知其白，守其黑，为天下式。为天

善行無轍迹善言無瑕謫善計不用籌策

善閉無關楗而不可開善結無繩約而不可

解是以聖人常善救人故無棄人常善救物

故無棄物是謂襲明故善人不善人之師不

善人善人之資不貴其師不愛其資雖智大

迷是謂要妙

知其雄守其雌為天下谿為天下谿常德不

離復歸於嬰兒知其白守其黑為天下式為天

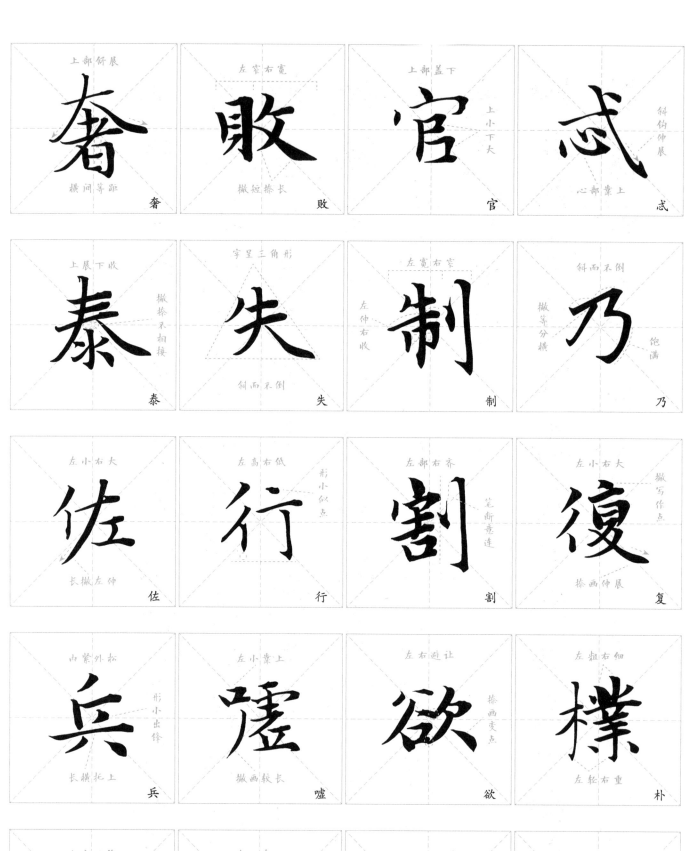

上部舒展 奢 横间等距	左窄右宽 败 撇短捺长	上部盖下 上小下大 官	斜钩伸展 心部靠上 忒
上展下收 撇捺承相接 泰	字呈三角形 失 斜而不倒	左宽右窄 左伸右收 制	斜而不倒 撇笔分横 乃 饱满
左小右大 佐 长撇左伸	左高右低 行 形小似点	左部右齐 割 笔断意连	左小右大 撇写作点 复 捺画伸展
内紧外松 兵 长横托上 形小出锋	左小靠上 噓 撇画较长	左右避让 欲 撇画变点	左粗右细 朴 左轻右重
内高外低 还 平捺舒展托上	左小靠上 吹 撇捺伸展	中窄上下宽 器 四"口"各异	左高右低 散 撇收捺展

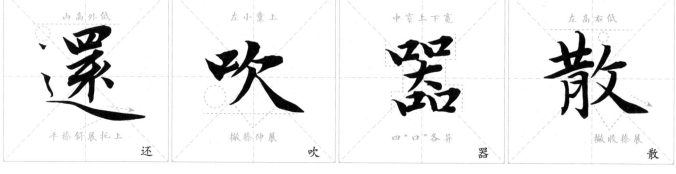

下式，常德不忒，复归於无极。知其荣，守其辱，为天下谷。为天下谷，常德乃足，复归於朴。朴散则为器，圣人用之则为官长。故大制不割。

将欲取天下而为之者，吾见其不得已。天下神器，不可为也。为者败之，执者失之。故物或行或随，或嘘或吹，或强或羸，或载或隳。是以圣人去甚，去奢，去泰。以道佐人主者，不以兵强天下。其事好还。师之

下式常德不忒復歸於無極知其榮守其辱

為天下谷為天下谷常德乃足復歸於樸散

則為器聖人用之則為官長故大制不割

將欲取天下而為之者吾見其不得已天下神

器不可為也為者敗之執者失之故物或行

或隨或吹或強或羸或載或隳是以聖

人去甚去奢去泰

以道佐人主者不以兵強天下其事好還師之

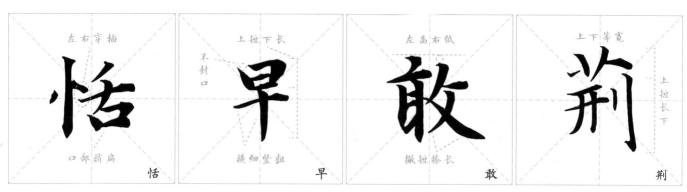

左右穿插　恬
口部稍扁

上短下长　早
不封口
横细竖粗

左高右低　敢
撇短捺长

上下等宽　荆
上短长下

左部靠下　淡
二点呈弧

左轻右重　佳
上小下大

左部瘦长　强
横间等距

左小右大　棘
左收右伸

左窄右宽　胜
撇稍展
捕竹

笔断意连　左
横短撇长

斜而不倒　勿
竖笔左斜

上部盖下　军
两竖内收
悬针竖下伸

左部右齐　杀
撇短捺长

整字扁,勿高　右
曲头撇
"口"扁靠上

左窄右宽　骄
两竖内收

三点呈弧　必
出钩左上
撇短勿长

上紧下松　乐
横长托上

左右等宽　祥
左高右低
左细右粗

上齐　壮
右部靠上

牵丝连带　年
字呈菱形

所处，荆棘生焉。大军之后，必有凶年。故善者果而已，不敢以取强焉。果而勿矜，果而勿伐，果而不得已，果而勿骄，果而勿强。物壮则老，是谓不道，不道早已。夫佳兵者，不祥之器。物或恶之，故有道者不处。君子居则贵左，用兵则贵右。兵者，不祥之器，非君子之器。不得已而用之，恬淡为上，胜而不美。而美之者，是乐杀人。夫乐杀人者，不可

所处荆棘生焉大军之後必有凶年故善
者果而已不敢以取强焉果而勿矜果而勿
伐果而勿骄果而不得已果而勿强物壮则
老是谓不道不道早已
夫佳兵者不祥之器物或恶之故有道者不
处君子居则贵左用兵则贵右兵者不祥之
器非君子之器不得已而用之恬淡為上胜
而不美而美之者是乐杀人夫乐杀人者不可

33

"土"窄靠上　左高右低　左窄右宽　上宽下窄
鉴笔左斜　左长右短　上短下长　口部形扁
内部靠上　捺画变点
均　侯　泣　吉

左右等高　上展下收　左正右斜　左小靠上
斜钩伸展　长撇左伸
"口"扁托上　短横靠上　竖距均匀
始　合　战　偏

字形较小　左部靠上　字呈三角形　上齐
顺锋入笔　左高右低
左垂露、右悬针　短而厚重
止　降　小　将

左斜右正　整体左轻右重　上中窄下宽　上密下疏
上凸　横间等距
一笔连写　左短右长　撇高点低　由轻到重
殆　甘　莫　悲

右部靠下　上短下长　字形较方　上下对正
三点呈弧　捺画伸展　下竖偏右
横间等距　撇捺舒展
江　露　臣　衰

34

得志於天下矣吉事尚左凶事尚右是以偏將

軍處左上將軍處右言居上勢則以喪禮

處之殺人眾多則以悲哀泣之戰勝則以喪

禮處之道常無名樸雖小天下莫能臣侯王

若能守萬物將自賓天地相合以降甘露人

莫之令而自均始制有名名亦既有夫亦將知

止知止所以不殆辟道之在天下猶川谷之於

江海也

得志於天下矣。吉事尚左，凶事尚右。是以偏將軍處左，上將軍處右，言居上勢則以喪禮處之。杀人众多，则以悲哀泣之。战胜，则以丧礼处之。道常无名，朴虽小，天下莫能臣。侯王若能守，万物将自宾。天地相合以降甘露，人莫之令而自均。始制有名，名亦既有，夫亦将知止。知止所以不殆。譬道之在天下，犹川谷之於江海也。

害　点、竖对正　上宽下窄　口部形扁
物　左正右斜　竖笔左斜　间距均匀
泛　左窄右宽　厚重居中
力　斜而不倒　竖笔左斜　撇画稍短

安　字呈圆形　长横上凸　横轻竖重
焉　上窄下宽　尖起笔　末横左仲
辞　左部靠上　竖笔下仲
富　上部盖下　由小到大

平　字呈五边形　横轻竖重
能　左右等宽　弯弯较大
衣　点、竖对正　字呈圆形
志　心部偏右　底部较平

与　上重下轻　撇、点张开
执　左紧右松　头尾尖
被　左轻右重　此撇较轻
亡　字形偏宽　上横较短

饵　左部右齐　下仲附钩　左高右低
往　左细右粗　横间等距
常　上部盖下　下竖偏右
寿　字形紧凑　横间参差　多横参差

知人者智，自知者明。胜人者有力，自胜者强。知足者富，强行者有志，不失其所久，死而不亡者寿。大道泛兮，其可左右。万物恃之以生而不辞，功成不居，衣被万物而不为主。故常无欲，可名於小矣；万物归焉而不知主，可名於大矣。是以圣人能成其大也，以其不自大，故能成其大。执大象，天下往，往而不害，安平泰。乐与饵，过

知人者智自知者明膀人者有力自膀者强知

足者富强行者有志不失其所久死而不亡者

寿

大道汜兮其可左右萬物恃之以生而不辭功

成不居衣被萬物而不為主故常無欲可名

於小矣萬物歸焉而不知主可名於大矣是

以聖人能成其大也以其不自大故能成其大

執大象天下往往而不害安平泰樂與餌過

字形较小　露锋起笔　左小右大　示
左宽右窄　竖写作点　刚
字形方正　不封口　固
首点居中　撇捺舒展　容

整体较扁　撇高竖低　化
上长下短　撇画伸展　点距均匀　鱼
左重右轻　竖笔左斜　横间等距　张
字形扁小　两竖内收　口

用笔较轻　左高右低　作
上齐　横竖右展　脱
三部紧凑　一笔连写　微
左小靠上　不封口　左小右大　味

左部收敛让右　撇长左伸　右部横轻竖重　镇
左小右大　竖钩下伸　渊
上下对正　上短下长　柔
左高右低　撇画左伸　视

字形饱满　点厚重　竖、横连写　正
整体较方　间距较大　内部紧凑　国
左重右轻　横画齐平　左直右弧　弱
左窄右宽　点提连写　听

客止。道之出口，淡乎其无味，视之不足见，听之不足闻，用之不可既。将欲歙之，必固张之；将欲弱之，必固强之；将欲废之，必固兴之；将欲夺之，必固与之，是谓微明。柔弱胜刚强。鱼不可脱於渊，国之利器不可以示人。道常无为而无不为，侯王若能守，万物将自化。化而欲作，吾将镇之以无名之朴。无名之朴，亦将不欲。不欲以静，天下将自正。

客止道之出口淡乎其無味視之不足見聽之不足聞用之不可既將欲歙之必固張之將欲弱之必固強之將欲癈之必固興之將欲奪之必固與之是謂微明柔弱勝剛強魚不可脫於淵國之利器不可以示人道常無為而無不為侯王若能守萬物將自化而欲作吾將鎮之以無名之樸無名之樸亦將不欲以靜天下將自正

字呈三角形　不相接　用笔较重　丈
左紧右松　横笔右展　乱
左窄右宽　提承出头　竖钩最低　攘
左小右大　布白均匀　三点一钱　德

上短下长　字形较大　薄
横长盖下　横间等距　首
左重右轻　尖入起笔　仁
字呈倒三角形　点画厚重　下

首点居中　横长左仲　横笔上凸　实
字形扁宽　横笔右展　也
左疏右密　点、竖对正　礼
竖距紧凑　尾重头轻　无

上紧下松　两竖内收　末竖下仲　华
上短下长　两笔意连　前
心部偏右　出钩较长　意连下一笔　忠
上收下放　左高右低　义

字呈左边形　中横仲展　末点厚重　去
左收右展　斜钩仲展　左部右齐　识
左窄右宽　交点偏右　下齐　信
左低右高　末封口　竖写作点　则

40

上德不德是以有德下德不失德是以無德上
德無為而無以為下德為之而有以為上仁為
之而無以為上義為之而有以為上禮為之而莫
之應則攘臂而仍之故失道而後德失德而後
仁失仁而後義失義而後禮夫禮者忠信之薄
而亂之首也前識者道之華而愚之始也是以
大丈夫處其厚不處其薄居其實不居其
華故去取彼此

41

上德不德，是以有德；下德不失德，是以无德。上德无为而无以为，下德为之而有以为。上仁为之而无以为，上义为之而有以为，上礼为之而莫之应，则攘臂而仍（扔）之。故失道而后德，失德而后仁，失仁而后义，失义而后礼。夫礼者，忠信之薄而乱之首也。前识者，道之华而愚之始也。是以大丈夫处其厚，不处其薄；居其实，不居其华。故去取彼此（去彼取此）。

左紧右松　致　撇收捺展　致
上重下轻　下部靠右　三点呈弧　恐
左窄右宽　横笔右展　地
上宽下窄　横间等距　昔

左部右齐　撇短捺长　欲
整体瘦长　左仰　上凸　基
上部盖下　心部收敛　竖钩偏右　宁
上齐　左高右低　神

字呈梯形　起笔较轻　点积靠上　玉
左窄右宽　提不出头　捺画伸展　孤
左右穿插　轻细　厚重　歇
撇捺舒展　"口"扁靠上　谷

上短下长　三点呈弧　落
上展下收　横短竖长　本
左小靠上　横间等距　竭
下部托上　圆润　头轻尾重　盈

字形较扁　横、撇连写　口部扁宽　石
左短右长　尖起笔　下压　非
字呈三角形　中横最短　生
用笔较重　横间等距　贞

昔之得一者天得一以清地得一以寧神得一
以靈谷得一以盈萬物得一以生侯王得一以
為天下貞其致之一也天無以清將恐裂地無
以寧將恐發神無以靈將恐歇谷無以盈將
恐竭萬物無以生將恐滅侯王無以為貞而貴
高將恐蹶故貴以賤為本高以下為基是以侯
王自稱孤寡不穀此其以賤為本耶非乎
故致數譽無譽不欲琭琭如玉落落如石

昔之得一者，天得一以清，地得一以宁，神得一以灵，谷得一以盈，万物得一以生，侯王得一以为天下贞。其致之一也。天无以清将恐裂，地无以宁将恐发，神无以灵将恐歇，谷无以盈将恐竭，万物无以生将恐灭，侯王无以为贞而贵高将恐蹶。故贵以贱为本，高以下为基。是以侯王自称孤寡不穀。此其以贱为本耶？非乎？故致数誉无誉。不欲琭琭如玉，落落如石。

首点居中　此横最长　横间等距　音

横轻竖重　不接右竖　撇、点张开　真

横间等距　长横盖下　言

捺稳重心　撇写作横　撇高捺低　反

上小下大　横长撇短　希

左部居中　撇捺盖下　渝

左低右高　上短下长　下齐　昧

字呈三角形　横等分竖　上

左右穿插　向右伸出　隐

首点居中　中段略细　圆转　方

点、竖对正　横、撇远离　广

左重右轻　左短右长　行

左部短小居中　斜钩伸展　贷

左小右大　横细竖粗　左高右低　隅

左窄右宽　两横靠上　偷

"口"扁靠上　中竖贯通　中

字呈梯形　横间等距　且

"日"窄居中　撇画较粗　横笔右展　晚

左低右高　上宽下窄　质

上紧下松　撇轻捺重　笑

反者，道之动。"弱者，道之用。天下之物生於有，有生於无。

故建言有之：明道若昧，夷道若纇，进道若退。上德若谷，大白若辱，广德若不足，建德若偷，质真若渝。大方无隅，大器晚成，大音希声，大象无形。道隐无名，夫惟道善贷且成。

反者道之動弱者道之用天下之物生於有

有生於無

上士聞道勤而行之中士聞道若存若亡下

士聞道大咲之不笑不足以為道故建言

有之明道若昧夷道若纇進道若退上德

若谷大白若辱廣德若不足建德若偷質

真若渝大方無隅大器晚成大音希聲大

象無形道隱無名夫惟道善貸且成

| 骋 左小右大 竖笔左斜 | 梁 下部托上 提长 间距均匀 | 阳 左右穿插 | 一 字形舒展 尖起笔 圆收笔 |

| 入 字形较扁 交点靠上 撇轻捺重 | 父 上齐 撇捺伸展 | 冲 左窄右宽 三点成弧 竖长下伸 | 二 字形较扁 上短下长 |

| 间 字形方正 布白均匀 | 至 上窄下宽 头轻尾重 | 之 上紧下松 卖角上小下大 一波三折 | 三 字呈梯形 尖入起笔 |

| 教 中宫收紧 撇画长直 | 柔 上下对正 上重下轻 横长托上 | 王 字呈梯形 竖画粗重 | 负 横间等距 撇左伸 横、撇连写 |

| 及 用笔较重 撇高捺低 | 驰 用笔较重 竖笔左斜 横笔右展 | 公 字形较扁 撇点相背 | 阴 左窄右宽 不封口 横间等距 |

46

道生一一生二二生三三生萬物萬物負陰而抱
陽沖氣以為和人之所惡唯孤寡不穀而王公
以為稱故物或損之而益或益之而損人之所
教亦我義教之強梁者不得其死吾將以為
教父

天下之至柔馳騁天下之至堅無有入於無間
吾是以知無為之有益不言之教無為之益天
下希及之

道生一，一生二，二生三，三生万物。万物负阴而抱阳，冲气以为和。人之所恶，唯孤寡不穀，而王公以为称。故物，或损之而益，或益之而损。不言之教，无为之益，天下希及之。

人之所教，亦我义教之。强梁者不得其死，吾将以为教父。天下之至柔，驰骋天下之至坚；无有入於无间，吾是以知无为之有益。

47

馬　上窄下寬　横间等距　左仲靠上　马

躁　左窄右宽　上大下小　左部右齐　躁

長　上收下展　捺画粗重　长

費　上宽下窄　横间等距　费

粪　字形瘦长　上下对正　粪

寒　首点厚重　上下对正　撇捺稍展　寒

用　字形长方　弧度较大　布白均匀　用

足　上小下大　一波二折　足

戎　斜而不倒　斜钩伸展　戎

热　字形方正　横细竖粗　左密右疏　热

敕　左重右轻　左右穿插　敕

知　右扁下落　左仲右收　知

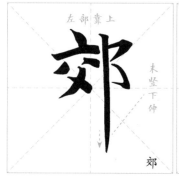
郊　左部靠上　末竖下仲　郊

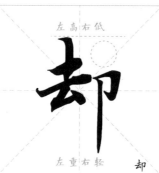
却　左高右低　左重右轻　却

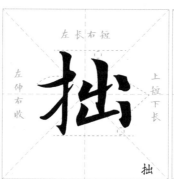
拙　左长右短　左仲右收　上短下长　拙

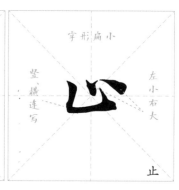
止　字形扁小　竖横连写　左小右大　止

昝　撇捺斜展　"口"扁靠上　昝

走　上重下轻　夹角上小下大　一波三折　走

讷　左右等宽　多横参差　横间等距　讷

殆　左斜右正　口部形扁　殆

名与身孰亲？身与货孰多？得与亡孰病？是故甚爱必大费，多藏必厚亡。知足不辱，知止不殆，可以长久。大成若缺，其用不敝（弊）；大盈若冲，其用不穷。大直若屈，大巧若拙，大辩若讷。躁胜寒，静胜热，清静为天下正。天下有道，却走马以粪；天下无道，戎马生於郊。罪莫大於可欲，祸莫大於不知足，咎莫大

名與身孰親身與貨孰多得與亡孰病是故

甚愛必大費多藏必厚亡知足不辱知止不

殆可以長久

大成若缺其用不敝大盈若沖其用不窮大

直若屈大巧若拙大辯若訥躁勝寒靜勝

熱清靜為天下正

天下有道却走馬以糞天下無道戎馬生於

郊罪莫大於可欲禍莫大於不知足咎莫大

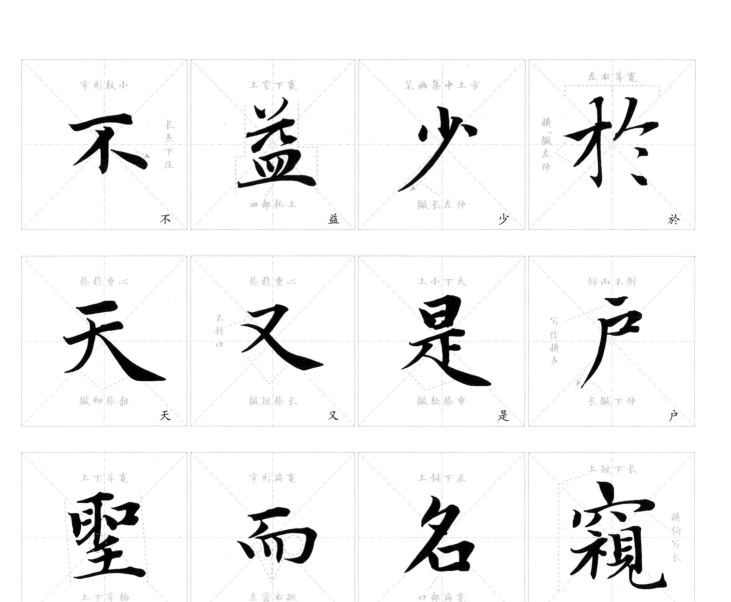

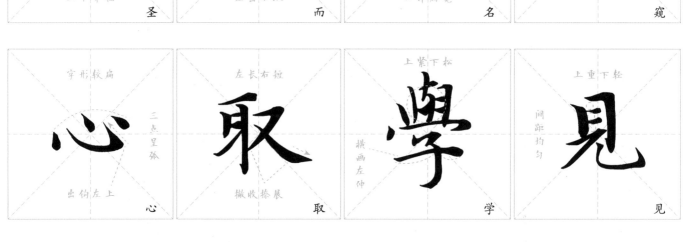

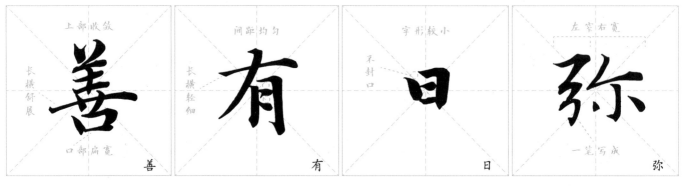

於欲得，故知足之足，常足矣。不出户，知天下；不窥牖，见天道。其出弥远，其知弥少。是以圣人不行而知，不见而名，无为而成。为学日益，为道日损。损之又损，以至於无为，无为而无不为矣。故取天下者常以无事，及其有事，不足以取天下。圣人无常心，以百姓心为心。善者，吾善之；不善

聖人無常心以百姓心為善者吾善之不善

其有事不足以取天下

無為而無不為矣故取天下者常以無事及

為學日益為道日損損之又損以至於無為

成

知彌少是以聖人不行而知不見而名無為而

不出戶知天下不窺牖見天道其出彌遠其

於欲得故知足之足常足矣

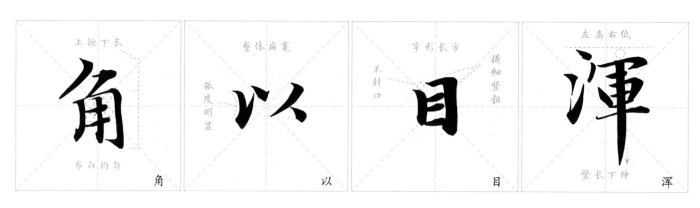

上短下长　角
布白均匀

整体扁宽　以
弧度明显

字形长方　目
不封口　横细竖粗

左高右低　浑
竖长下伸

左窄右宽　揩
横间等距
左高右低

上收下展　盖
横间等距
长横上凸

字呈三角形　出
两竖左斜
上短下长

呈倒梯形　百
长横轻细
不接右竖

撑稳重心　爪
首撇短平
左密右疏

左低右高　陆
上下对正

字形较扁　十
横细竖粗

左斜右正　姓
横间等距

斜而不倒　刃
横竖分横
竖笔左斜

左窄右宽　虎
横间等距
下竖偏右

左小右大　徒
横钩较长
头轻尾重

左窄右宽　注
三点呈弧
点竖对正

上宽下窄　畜
田部偏右

上窄下宽　兕
下齐

字呈梯形　死
短撇靠上

字形瘦长　耳
弧度较大
下伸附钩

者，吾亦善之，德善矣。信者，吾信之，不信者，吾亦信之，德信矣。圣人之在天下惵惵，为天下浑其心。百姓皆注其耳目，圣人皆孩之。出生入死。生之徒十有三，死之徒十有三。人之生，动之死地，亦十有三。夫何故？以其生生之厚。盖闻善摄生者，陆行不遇兕虎，入军不避甲兵，兕无所投其角，虎无所措其爪，兵无所容其刃。夫何故？以其无死地。道生之，德畜之，

者吾亦善之德善矣信者吾信之不信者吾

亦信之德信矣聖人之在天下惵惵為天下

渾其心百姓皆注其耳目聖人皆孩之

出生入死生之徒十有三死之徒十有三人之

生動之死地亦十有三夫何故以其生生之厚

蓋聞善攝生者陸行不遇兕虎入軍不避

甲兵兕無所投其角虎無所措其爪兵無所

容其刃夫何故以其無死地道生之德畜之

上展下收　塞　　上宽下窄　宰　　字形瘦长　自　　左宽右窄　形
勿忘此点　　　　悬针鉴厚重　　　横间等距　　　撇距均匀

字呈梯形　兑　　首点居中　玄　　上长下短　然　　上重下轻　尊
横笔右展　　　　长横盖下　　　　末点出锋　　　　长横上仰
　　　　　　　　　　　　　　　四点托上　　　　点、撇连写

字形方正　门　　左小右大　得　　上部盖下　育　　两横短小　贵
左高右低　　　　形小似点　　　　连写勿大　　　　长横轻细
　　　　　　　　　　　　　　　　　　　　　　　　贝部偏右

上齐　　终　　用笔较重　母　　中宫收紧　成　　字呈三角形　夫
上下对正　　　横末下压　　　斜钩伸展　　　撇细捺粗
　　　　　　　　　　　　　　　斜钩仲展

左窄右宽　济　　左右等高　既　　下部迎就　养　　字头形小　爵
点、鉴对正　　　两笔连写　　　横上斜等距　　　斜正
　　　　　　　　　　　　　　　撇捺承接　　　　横细鉴粗

54

物形之勢成之是以萬物莫不尊道而貴

德道之尊德之貴夫莫之爵而常自然

故道生之畜之長之育之成之熟之養之

覆之生而不有為而不恃長而不宰是謂

玄德

天下有始以為天下母既得其母以知其子既知

其子復守其母没身不殆塞其兑閉其門終

身不勤開其兑濟其事終身不救見小曰

明，守柔曰强。用其光，复归其明，无遗身殃，是谓袭常。使我介然有知，行于大道，唯施是畏。大道甚夷，而民好径。朝甚除，田甚芜，仓甚虚。服文彩（采），带利剑，厌饮食，资财有余，是谓盗夸。非道也哉！善建者不拔，善抱者不脱，子孙祭祀不辍。修之身，其德乃真；修之家，其德乃余；修之乡，其德乃

明守柔曰强用其光復歸其明無遺身殃

是謂襲常

使我介然有知行於大道唯施是畏大道甚

夷而民好徑朝甚除田甚蕪倉甚虛服文

彩帶利劍厭飲食資財有餘是謂盜夸

非道也哉

善建者不拔善抱者不脱子孫祭祀不輟脩之

身其德乃真脩之家其德乃餘脩之鄉其德乃

左高右低　握　撇长左仲　握
上齐　写作点　猛　猛
横短撇长　内部外拓　厚　厚
上宽下窄　上重下轻　丰

右部居中　短撇靠上　牝　牝
左部右齐　交点靠下　兽
左低右高　笔画变形　比　比
上大下小　日部偏右　普　普

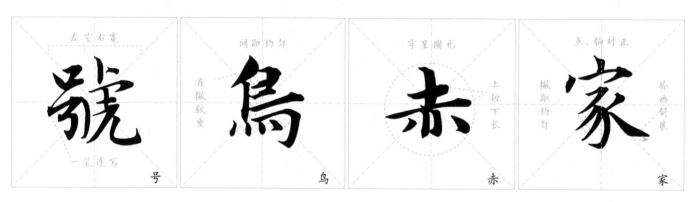

左窄右宽　一笔连写　号　号
间距均匀　首撇较重　鸟　鸟
字呈圆形　上短下长　赤　赤
点、钩对正　撇距均匀　捺画舒展　家　家

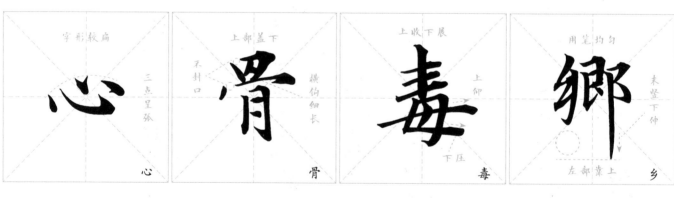

字形较扁　三点呈弧　心　心
上部盖下　不封口　横钩细长　骨　骨
上收下展　上仰　下压　毒　毒
用笔均匀　末竖下仲　左部靠上　乡

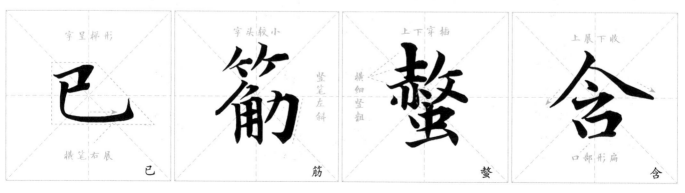

字呈梯形　横笔右展　已　已
字头较小　竖笔左斜　筋　筋
上下穿插　横细竖粗　螯　螯
上展下收　口部形扁　含　含

長脩之國其德乃豐脩之天下其德乃普故
以身觀身以家觀家以鄉觀鄉以國觀國以
天下觀天下吾何以知天下之然哉以此
含德之厚比於赤子毒蟲不螫猛獸不據攫
鳥不搏骨弱筋柔而握固未知牝牡之合而朘
作精之至也終日號而嗌不嗄和之至也知和曰常
知常曰明益生曰祥心使氣曰強物壯則老是
謂不道不道早已

长；修之国，其德乃丰；修之天下，其德乃普。故以身观身，以家观家，以乡观乡，以国观国，以天下观天下。吾何以知天下之然哉？以此。

含德之厚，比於赤子。毒虫不螫，猛兽不据，攫鸟不搏。骨弱筋柔而握固，未知牝牡之合而朘（脧）作，精之至也。终日号而嗌不嗄，和之至也。

知和曰常，知常曰明，益生曰祥，心使气曰强。物壮则老，是谓不道，不道早已。

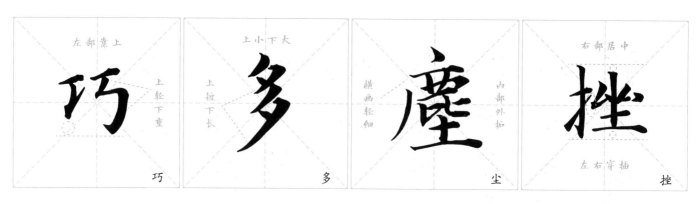

知者不言言者不知塞其兑開其門挫其銳解
其紛和其光同其塵是謂玄同不可得而親不
可得而踈不可得而利不可得而害不可得而
賤故為天下貴
以正治國以奇用兵以無事取天下吾何以知其
然哉以此天下多忌諱而民彌貧民多利器國
家滋昏人多伎巧奇物滋起法令滋彰盗賊
多有故聖人云我無為而民自化我好靜而民

61

自正，我无事而民自富，我无欲而民自朴，我无情而民自清。其政闷闷，其民淳淳；其政察察，其民缺缺。祸兮福所倚，福兮祸所伏。孰知其极？其无正邪？正复为奇，善复为妖，民之迷，其日固已久矣。是以圣人方而不割，廉而不刿，直而不肆，光而不耀。治人事天莫如啬。夫是谓早复。早复谓之重积德，重积德则无不克，无不克则莫知其极，莫

自正我無事而民自富我無欲而民自樸我

無情而民自清

其政悶悶其民淳淳其政察察其民缺缺禍

兮福所倚福兮禍所伏孰知其極其無正邪

正復為奇善復為妖民之迷其日固已久矣是以

聖人方而不割廉而不刿直而不肆光而不耀

治人事天莫如嗇夫是謂早復謂之重積

德重積德則無不克無不克則莫知其極莫

知其極可以有國之母可以長久是謂深根

固蔕長生久視之道

治大國若烹小鮮以道蒞天下者其鬼不神

非其鬼不神其神不傷人聖人亦不傷人夫

兩不相傷故德交歸焉

大國者下流天下之交天下之牝常以靜勝

牝以靜為下故大國以下小國則取小國小國以

下大國則取大國故或下以取或下而取大國

中竖略粗
长横轻细
坐

左部靠上
下按
"口"小靠上
何

左小右大
用笔较重
保

内部靠左
头轻尾重
遇

内高外低
轻起笔
进

中部收敛
末接右竖
末横托上
置

上收下展
捺画伸展
美

张开 稍平
横笔参差
左密右疏
兼

字头扁宽
左小右大
罪

左轻右重
右部靠上
拱

字呈倒三角形
"口"小靠上
可

字头盖下
末横稍展
宜

上窄下宽
两撇平行
出钩向上
免

点、竖对正
左部靠上
璧

点、竖对正
横末出锋
市

上紧下松
撇、点张开
奥

右部下落
末点下压
报

右部居中
两头尖
驷

右部居中
左右相背
加

宝盖宽展
中部紧凑
宝

66

不遇過欲兼畜人小國不過欲入事人兩者各

得其所欲故大者宜為下

道者萬物之奧善人之寶不善人之所保美言

可以市尊行可以加人人之不善何棄之有故

立天子置三公雖有拱璧以先駟馬不如坐進

此道古之所以貴此道者何也不曰求以得有

罪以免耶故為天下貴

為無為事無事味無味大小多少報怨以德

不遇过欲兼畜人，小国不过欲入事人，两者各得其所欲，故大者宜为下。

人。人之不善，何弃之有！故立天子，置三公，虽有拱璧以先驷马，不如坐进此道。古之所以贵此道者何也？不曰求以得，有罪以免耶？故为天下贵。

为无为，事无事，味无味。大小多少，报怨以德。

道者万物之奥，善人之宝，不善人之所保。美言可以市，尊行可以加人。人之不善，何弃之有！故立天子，置三公，虽有拱璧以先驷马，不如坐进此道。古之所以贵此道者何也？不曰求以得，有罪以免耶？故为天下贵。

点、竖对正
字形瘦高
臺
台

左部靠上
两笔斜度一致
泮
悬针竖长直
泮

左高右低
横间等距
難
难

框形方正
横间等距
圖
图

外高内低
斜齐
起
一波三折
起

字呈三角形
木
竖末附钩
木

两竖内收
由
竖短且重
由

右部下落
細
左右等宽
细

字形较小
土
末点厚重靠外
土

上下对正
毫
尖起笔
末出钩
毫

字呈圆形
横画舒展
安
安

左右对应
諾
左小右大
诺

字呈菱形
横长上斜
横细竖粗
千
千

用笔较轻
上长下短
未
末

左短右长
謀
左部右齐
谋

字头盖下
寰
不接右竖
钩、点错落
寰

字呈梯形
横间等距
里
里

尖起笔
弧度较大
九
字形扁宽
九

左窄右宽
右齐
脆
横笔右展
脆

上正下斜
撇距均匀
易
易

圖難於其易，為大於其細。天下之難事必作於易，天下之大事必作於細，是以聖人終不為大，故能成其大。夫輕諾必寡信，多易多難，是以聖人由（猶）難之。故終無難矣。

其安易持，其未兆易謀，其脆易泮，其微易散。為之於未有，治之於未亂。合抱之木，生於毫末；九層之台，起於累土；千里之行，始於足下。為者敗之，執者失之。是以聖人無為，故無敗；

图难於其易，为大於其细。天下之难事必作於易，天下之大事必作於细，是以圣人终不为大，故能成其大。夫轻诺必寡信，多易多难，是以圣人由（犹）难之。故终无难矣。其安易持，其未兆易谋，其脆易泮，其微易散。为之於未有，治之於未乱。合抱之木，生於毫末；九层之台，起於累土；千里之行，始於足下。为者败之，执者失之。是以圣人无为，故无败；

70

德深矣遠矣與物反矣然後乃至大順

之福知此兩者亦楷式能知楷式是謂玄德玄

以其智多故以智治國國之賊不以智治國國

古之善為道者非以明民將以愚之民之難治

自然而不敢為

得之貨學不學復眾人之所過以輔萬物之

終如始則無敗事矣是以聖人欲不欲不貴難

無執故無失民之從事常於幾成而敗之慎

无执，故无失。民之从事，常於几成而败之。慎终如始，则无败事矣。是以圣人欲不欲，不贵难得之货。学不学，复众人之所过。以辅万物之自然，而不敢为。古之善为道者，非以明民，将以愚之。民之难治，以其智多。故以智治国，国之贼；不以智治国，国之福。知此两者，亦楷式。能（常）知楷式，是谓玄德。玄德深矣，远矣，与物反矣，然后乃至大顺。

左高右低　竖钩偏右　持
右部靠下　撇较长　间距稍大　似
首横较短　间距均匀　处
右部靠下　三点呈弧　江

用笔较重　横间等距　两竖向收　日
左右穿插　点竖对正　此竖最低　惟
横长盖下　短竖靠上　前
左部居中　下压　撇代两点　海

左右等宽　左右穿插　下齐　敢
字形较瘦　弧度较大　连写　肖
上紧下松　长横托上　乐
上展下收　不接　口部形扁　谷

左小右大　心部偏右　慈
两撇平行　头轻尾重　久
左轻右重　中竖穿出　推
右齐　左仲　竖笔左斜　先

左窄右宽　末点稍大　下齐　俭
主笔伸展　横提左仲　我
字形瘦长　圆转　争
长横伸展　横间等距　重

江海所以能為百谷王者以其善下之也故能為

百谷王是以聖人欲上人以其言下之欲先人以

其身下之是以聖人處上而人不重處前而人不

害是以天下樂推而不厭以其不爭故天下莫

能與之爭

天下皆謂我道大似不肖夫惟大故似不肖

若肖久矣其細矣夫我有三寶保而持之一曰慈

二曰儉三曰不敢為天下先夫慈故能勇儉故

退　配　戰　今

尺　極　怒　捨

臂　主　勝　守

仍　客　敵　救

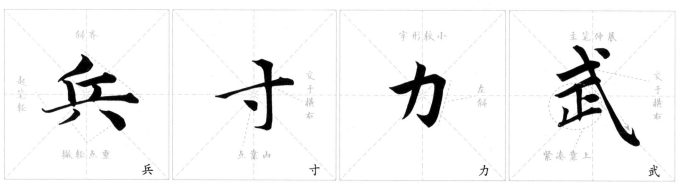

兵　寸　力　武

退尺是謂行無行攘無臂仍無敵執無兵

用兵有言吾不敢為主而為客不敢進寸而

力是謂配天古之極

善用人者為下是謂不爭之德是謂用人之

善為士者不武善戰者不怒善勝敵者不爭

以戰則勝以守則固天將救之以慈衛之

慈且勇捨其儉且廣捨其後且先死矣夫慈

能廣不敢為天下先故能成器長今捨其

能广；不敢为天下先，故能成器长。今舍其慈且勇，舍其俭且广，舍其后且先，死矣！夫慈，以战则胜，以守则固，天将救之，以慈卫之。善为士者不武，善战者不怒，善胜敌者不争，善用人者为（之）下。是谓不争之德，是谓用人之力，是谓配天古之极。用兵有言，吾不敢为主而为客，不敢进寸而退尺。是谓行无行，攘无臂，仍（扔）无敌，执无兵。

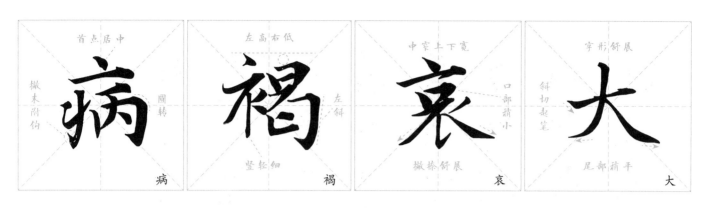

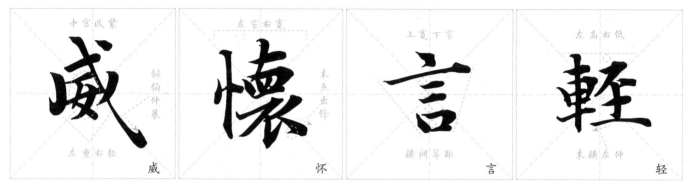

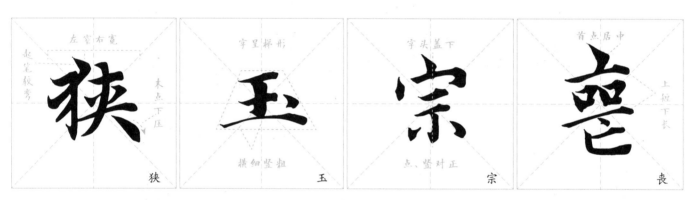

祸莫大於轻敌，轻敌者几丧吾宝。故抗兵（相）加，哀者胜矣。吾言甚易知，甚易行，天下莫能知，莫能行。言有宗，事有君。夫惟无知，是以不我知也。知我者希，则我贵矣，是以圣人被褐怀玉。知不知，上；不知知，病。夫惟病病，是以不病。圣人不病，以其病病，是以不病。民不畏威，而大威至矣。无狭其所居，无厌其

祸莫大於輕敵輕敵者幾喪吾寶故抗兵

加哀者勝矣

吾言甚易知甚易行天下莫能知莫能行

言有宗事有君夫惟無知是以不我知也知

我者希則我貴矣是以聖人被褐懷玉

知不知上不知知病夫惟病病是以不病聖

人不病以其病病是以不病

民不畏威而大威至矣無狭其所居無厭其

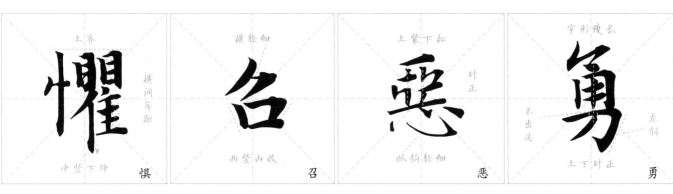

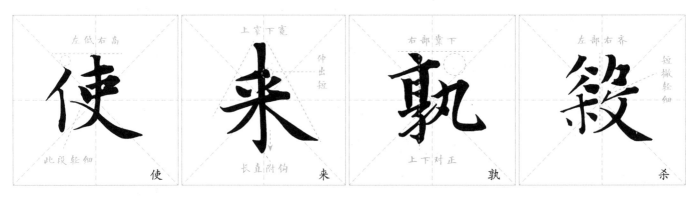

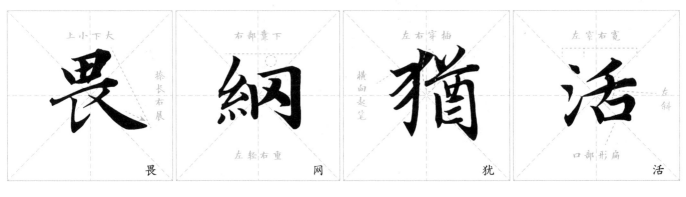

所生夫惟不厭是以不厭是以聖人自知不自

見自愛不自貴故去彼取此

勇於敢則殺勇於不敢則活此兩者或利或

害天之所惡孰知其故是以聖人猶難之天之

道不爭而善勝不言而善應不召而自來

繟然而善謀天網恢恢踈而不失

民常不畏死奈何以死懼之若使民常畏死

而為奇者吾得執而殺之孰敢常有司殺者殺

所生。夫惟不厌，是以不厌。是以圣人自知，不自见；自爱，不自贵。故去彼取此。勇於敢则杀，勇於不敢则活。此两者，或利或害。天之所恶，孰知其故？是以圣人犹难之。天之道，不争而善胜，不言而善应，不召而自来，繟然而善谋。天网恢恢，疏而不失。民常不畏死，奈何以死惧之！若使民常畏死，而为奇者，吾得执而杀之，孰敢？常有司杀者杀，

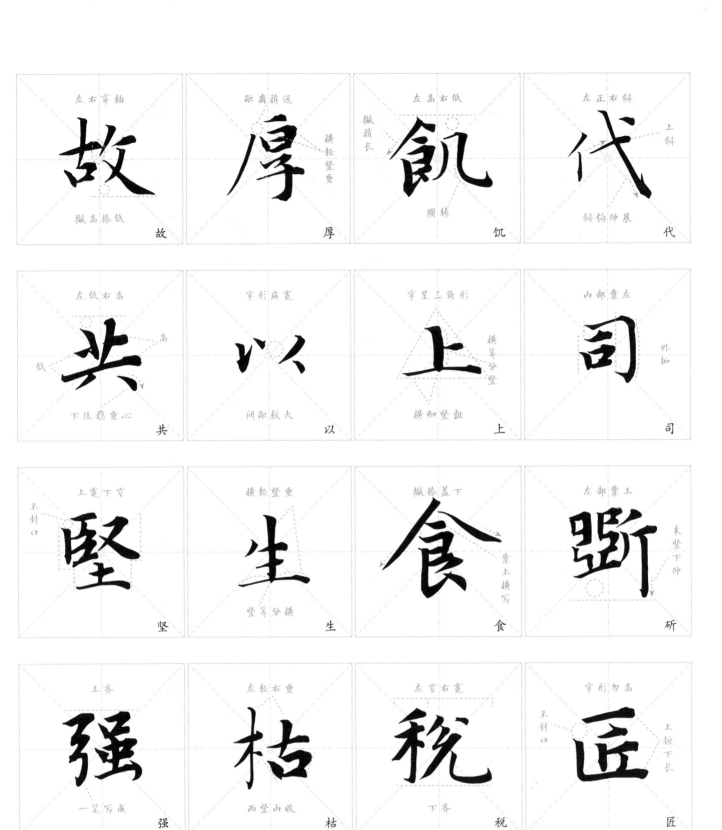

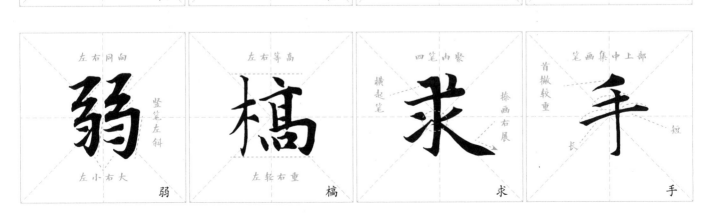

而代司殺者發是謂代大匠斲夫代大匠斲

希有不傷其手矣

民之飢以其上食稅之多是以飢民之難治以其

上之有為是以難治民之輕死以其上求生之厚

是以輕死夫惟無以生為者是賢於貴生

人之生也柔弱其死也堅強草木之生也柔脆

其死也枯槁故堅強者死之徒柔弱者生之徒

是以兵強則不勝木強則共堅強處下柔弱

而代司杀者杀，是谓代大匠斫。夫代大匠斫，希有不伤其手矣。民之饥，以其上食税之多，是以饥。民之难治，以其上之有为，是以难治。民之轻死，以其上求生之厚，是以轻死。夫惟无以生为者，是贤於贵生。 人之生也柔弱，其死也坚强。草木之生也柔脆，其死也枯槁。故坚强者死之徒，柔弱者生之徒。 是以兵强则不胜，木强则共。坚强处下，柔弱

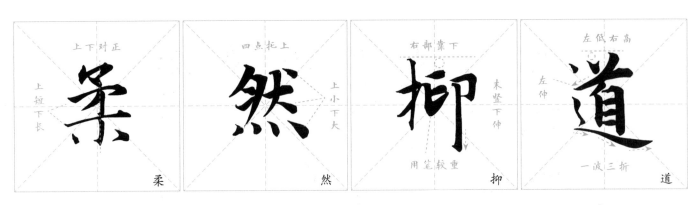

上下对正　　　四点托上　　　右部靠下　　　左低右高
上短下长　柔　　上小下大　然　末竖下伸　柳　左伸　一波三折　道
　　　　　　　　　　　　　　　　　　　　用笔较重

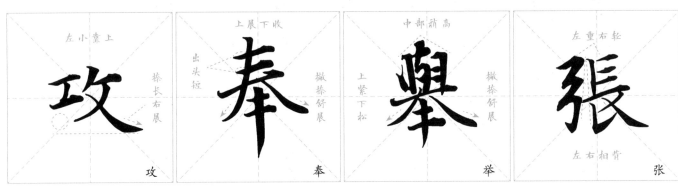

左小靠上　　　上展下收　　　中部稍高　　　左重右轻
撇捺长右展　攻　出头短　奉　上紧下松　举　撇捺舒展　左右相背　张
　　　　　　　　　　　　　　　　撇捺舒展

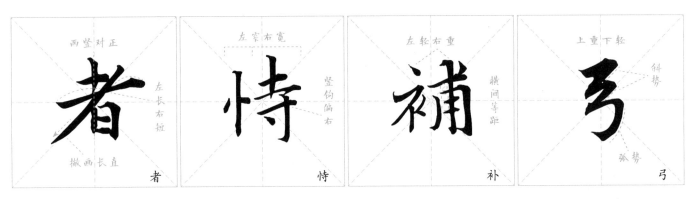

两竖对正　　　左窄右宽　　　左轻右重　　　上重下轻
撇画长直　者　左长右短　恃　竖钩偏右　补　横间等距　斜势　弓
　　　　　　　　　　　　　　　　　　　　弧势

左宽右窄　　　上宽下窄　　　上齐　　　　　首撇较短
左短右长　刚　不接右竖　贤　提末出头　损　上下等长　出钩细小　乎

字呈倒三角形　长横盖下　　　上小下大　　　首点居中
长点下压　下　末竖悬针　耶　夹角上小下大　撇脚稍平　足　横细竖粗　上下对正　高

虙上

天之道其猶張弓乎高者柳之下者舉之有
餘者損之不足者補之天之道損有餘以補不
足人之道則不然損不足以奉有餘孰能損
有餘以奉不足於天下唯有道者是以聖人
為而不恃功成不處其不欲見賢耶
天下莫柔弱於水而攻堅強者莫之能勝以其
無以易之故柔勝剛弱勝強天下莫不知而莫

上窄下宽 两竖内收 乘

左高右低 此横最长 契

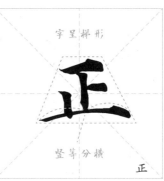
字呈梯形 竖等分横 正

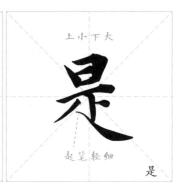
上小下大 起笔轻细 是

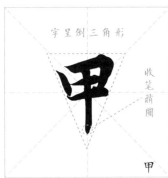
字呈倒三角形 收笔稍圆 甲

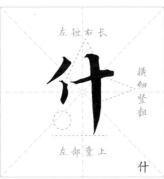
左短右长 横细竖粗 左部靠上 什

稍长左仲 撇轻捺重 反

写作横 撇受横右 撇高捺低 受

左低右高 附钩竖长直 陈

左低右高 距离稍大 伯

心部偏右 三点呈弧 怨

字形较扁 撇带附钩 垢

左低右高 长横上斜 甘

相背 竖代两点 舟

横短撇长 横撇连写 左

左右穿插 右部靠上 社

上齐 头轻尾重 长点下压 服

横间等距 两竖内收 车

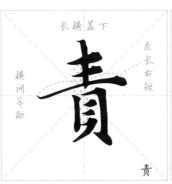
长横盖下 左长右短 横间等距 责

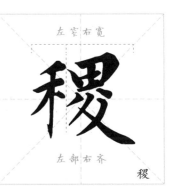
左窄右宽 左部右齐 稷

能行是以聖人云受國之垢是謂社稷主受國

不祥是謂天下王正言若反

和大怨必有餘怨安可以為善是以聖人執左

契而不責於人故有德司契無德司徹天道

無親常與善人

小國寡民使民有什伯之器而不用使民重死

而不遠徙雖有舟車無所乘之雖有甲兵無

所陳之使民復結繩而用之甘其食美其服

能行。是以圣人云,受国之垢,是谓社稷主;受国不祥,是谓天下王。正言若反。 和大怨,必有余怨,安可以为善?是以圣人执左契,而不责于人。故有德司契,无德司彻。天道无亲,常与善人。 小国寡民,使民有什伯之器而不用,使民重死而不远徙。虽有舟车,无所乘之;虽有甲兵,无所陈之;使民复结绳而用之。甘其食,美其服,

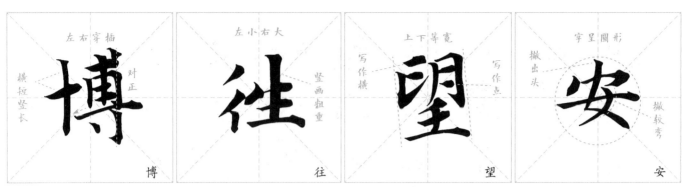

左右穿插　对正　横短竖长　博

左小右大　竖画粗重　往

上下等宽　写作点　写作横　望

字呈圆形　撇出头　撇较弯　安

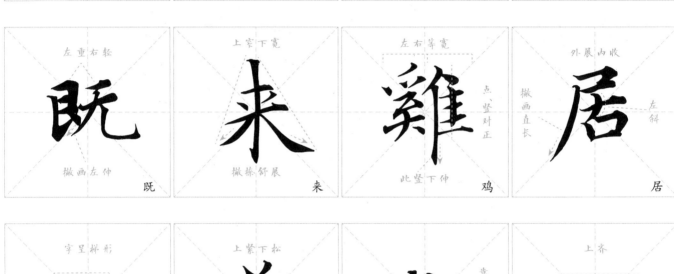

左重右轻　撇画左伸　既

上窄下宽　撇捺舒展　来

左右等宽　点、竖对正　此竖下伸　鸡

外展内收　撇画直长　左斜　居

字呈梯形　横笔右展　己

上紧下松　此横最长　长点下压　美

靠山　撇轻捺重、左收右展　犬

上齐　口部形扁　俗

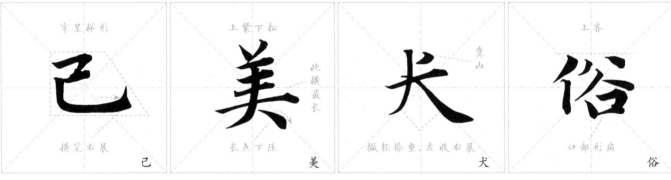

撇捺舒展　出钩左上　愈

左窄右宽　横间等距　信

上下穿插　撇下伸　耳部瘦长　声

左高右低　上小下大　邻

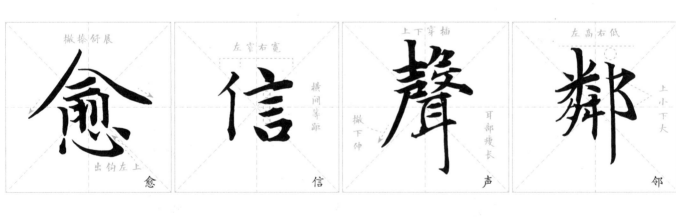

撇画最长　两横上斜　稍平　老

二部紧凑　横间等距　左短右长　辩

字形较方　左右相背　闻

右部靠下　此竖偏右　相

安其居，乐其俗。邻国相望，鸡犬之声相闻，民至老死不相往来。信言不美，美言不信；善者不辩，辩者不善；知者不博，博者不知。圣人无积，既以为人己愈（有），既以与人己愈多。天之道，利而不害。（圣）人之道，为而不争。老子终。

安其居樂其俗鄰國相望雞犬之聲相聞

民至老死不相往來

信言不美美言不信善者不辯者不善

知者不博博者不知聖人無積既以為人己愈

既以與人己愈多天之道利而不害人之道

為而不爭

老子終

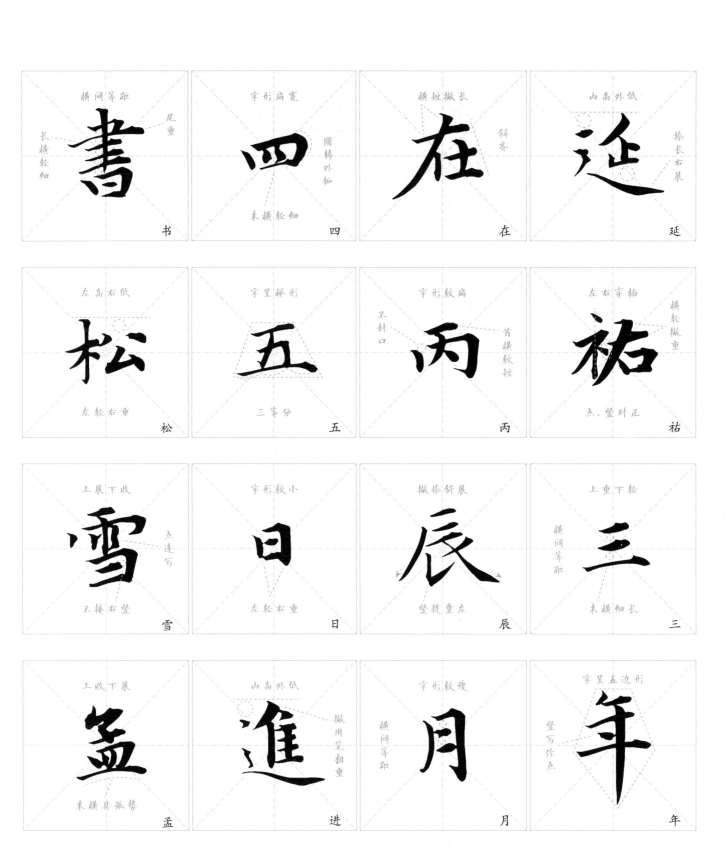

书

四

在

延

松

五

丙

祐

雪

日

辰

三

盂

进

月

年

颀

士

廿

岁

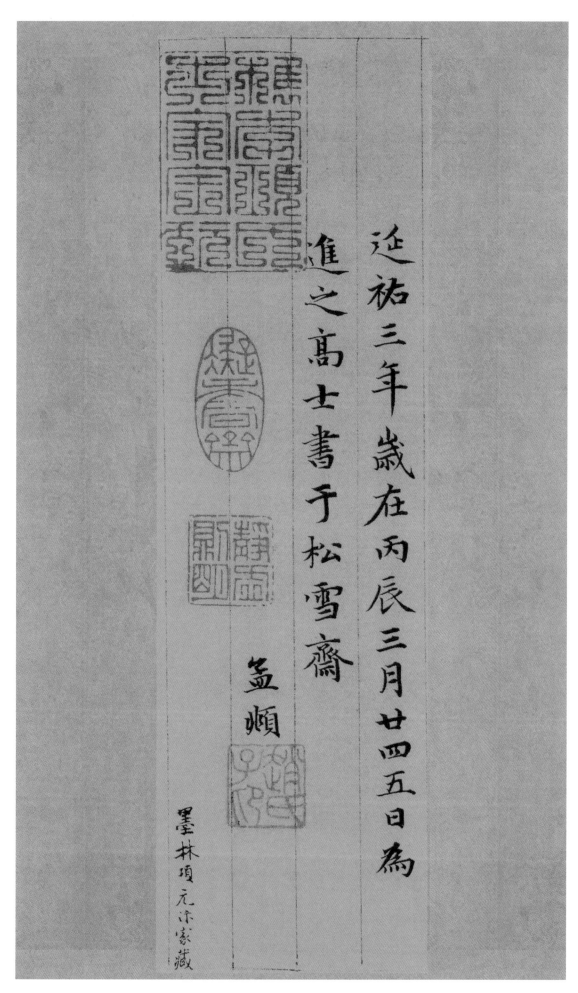

延祐三年，岁在丙辰三月廿四五日，为进之高士书于松雪斋。孟頫。

附:《赵孟頫小楷道德经》基本笔法

　　本帖结体严谨，用笔遒劲。字形方圆兼备，工整却不失飘逸，笔画形态变化颇多。笔画多露锋起笔，行笔以中锋为主，干净利落，起止分明。把行书的笔法运用于楷书之中，静中有动，断中有连，顾盼多姿。

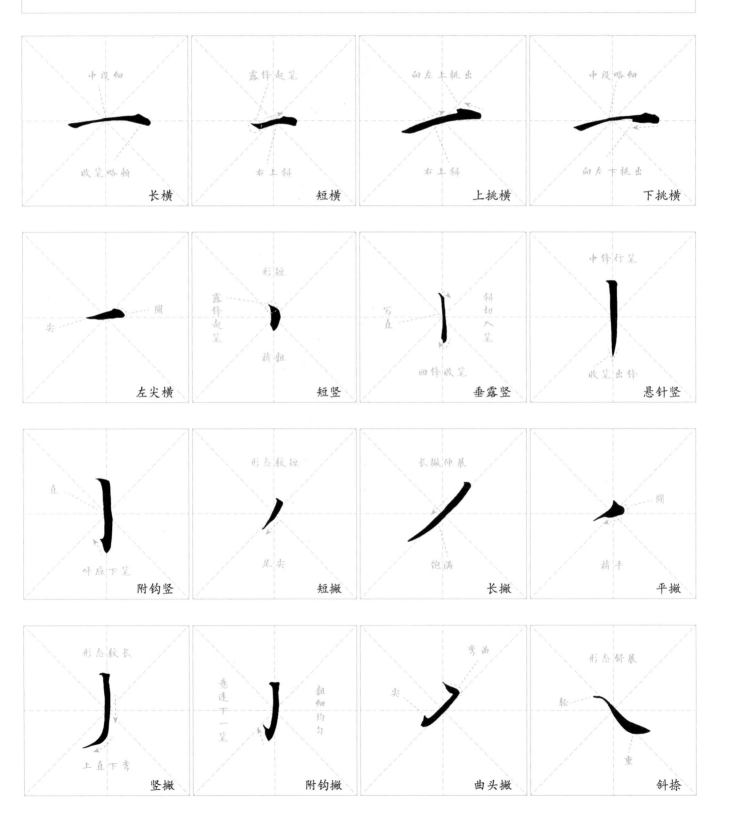

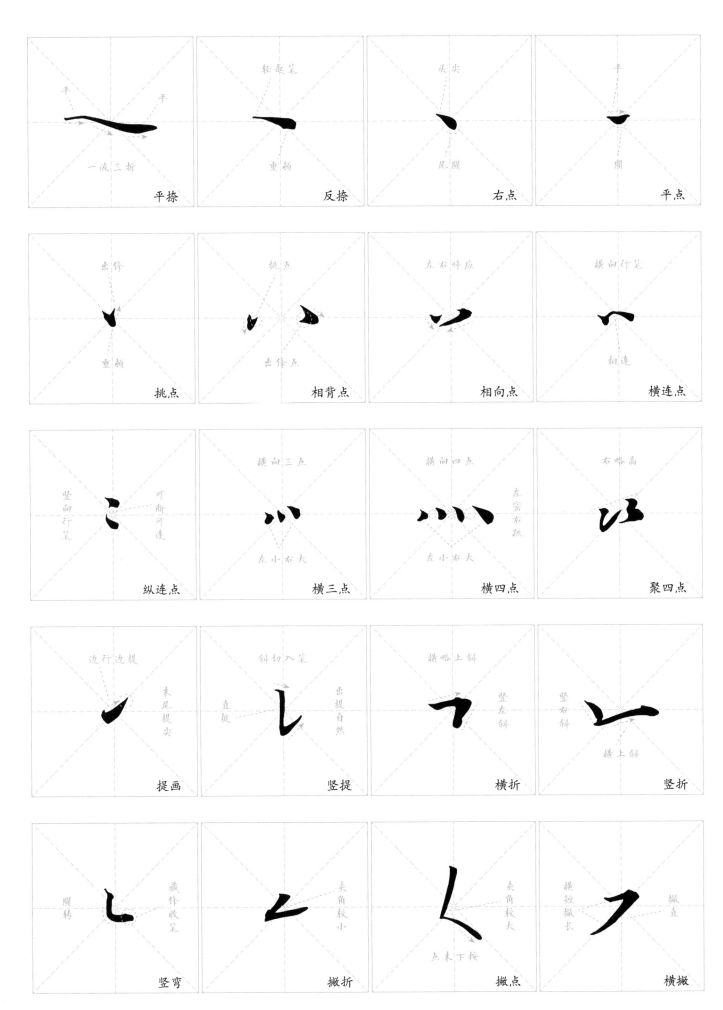

平捺　　　反捺　　　右点　　　平点

挑点　　　相背点　　　相向点　　　横连点

纵连点　　　横三点　　　横四点　　　聚四点

提画　　　竖提　　　横折　　　竖折

竖弯　　　撇折　　　撇点　　　横撇

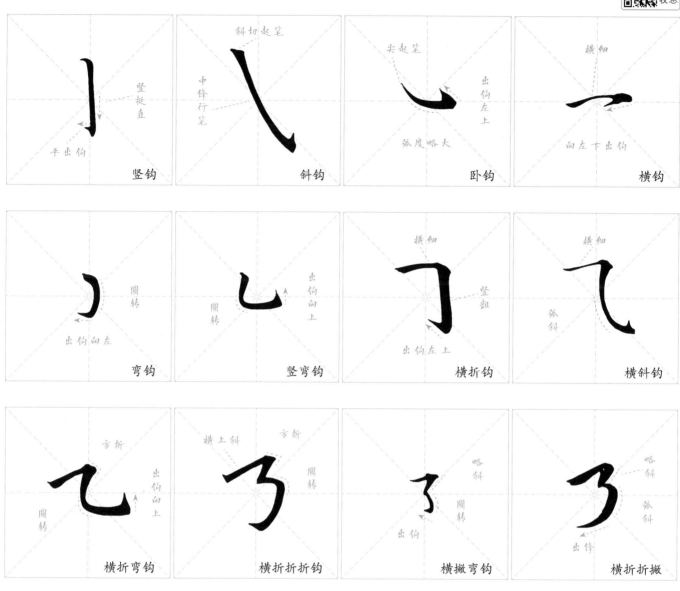

竖钩　　　斜钩　　　卧钩　　　横钩

弯钩　　　竖弯钩　　　横折钩　　　横斜钩

横折弯钩　　　横折折折钩　　　横撇弯钩　　　横折折撇

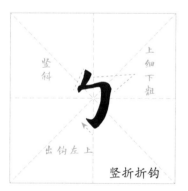

竖折折钩

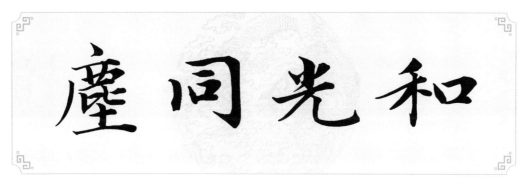

和光同尘

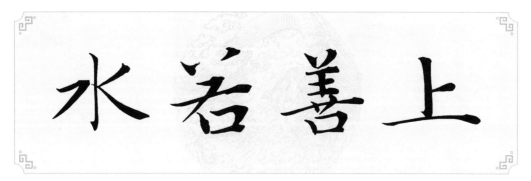

上善若水

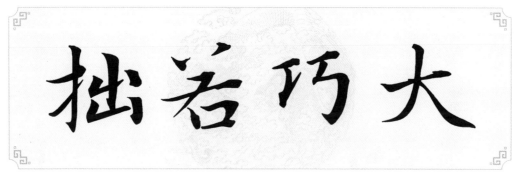

大巧若拙

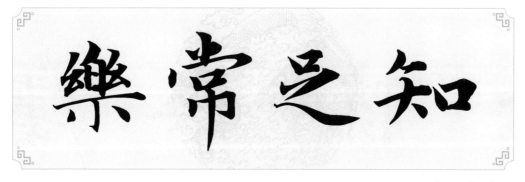

知足常乐

静心

和善

坚持

博爱

好学

必胜

福乐

长寿